玩攝影！

從今天起
我也愛上
攝影了！

COISHI

こいしゆうか／著

鈴木知子／監修

東販出版

前言

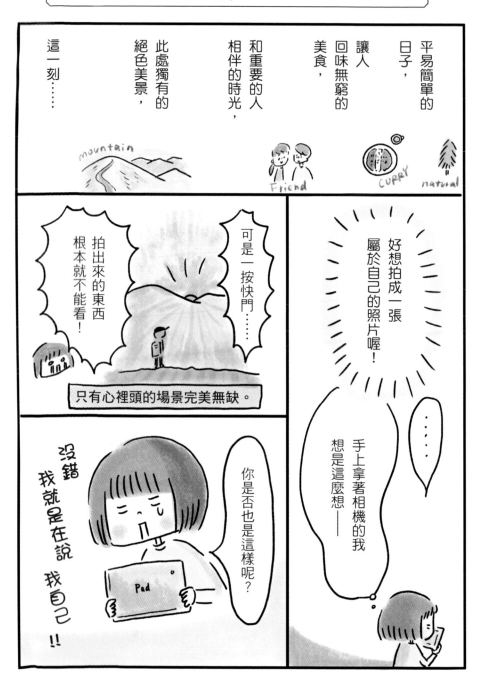

平易簡單的日子，讓人回味無窮的美食，和重要的人相伴的時光，此處獨有的絕色美景，這一刻……

好想拍成一張屬於自己的照片喔！

手上拿著相機的我想是這麼想——

可是一按快門……拍出來的東西根本就不能看！

只有心裡頭的場景完美無缺。

你是否也是這樣呢？

沒錯 我 就是 在 說 我自己 !!

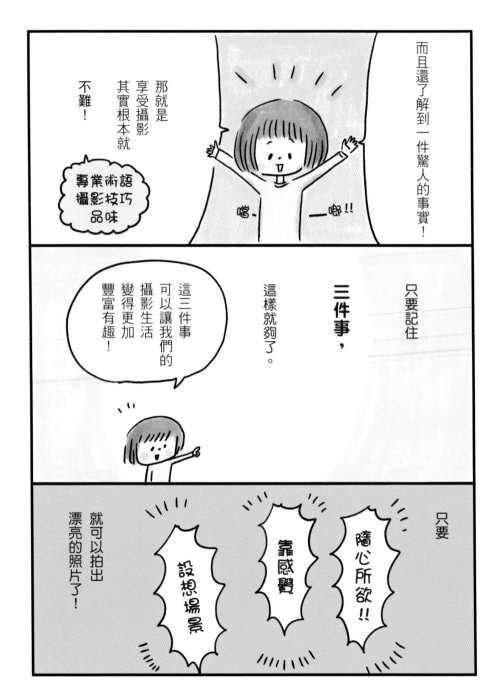

而且還了解到一件驚人的事實！

不難！

那就是
享受攝影
其實根本就

專業術語
攝影技巧
品味

嘎－－嘟!!

只要記住

三件事，

這樣就夠了。

這三件事
可以讓我們的
攝影生活
變得更加
豐富有趣！

只要

隨心所欲!!

靠感覺

設想場景

就可以拍出
漂亮的照片了！

4

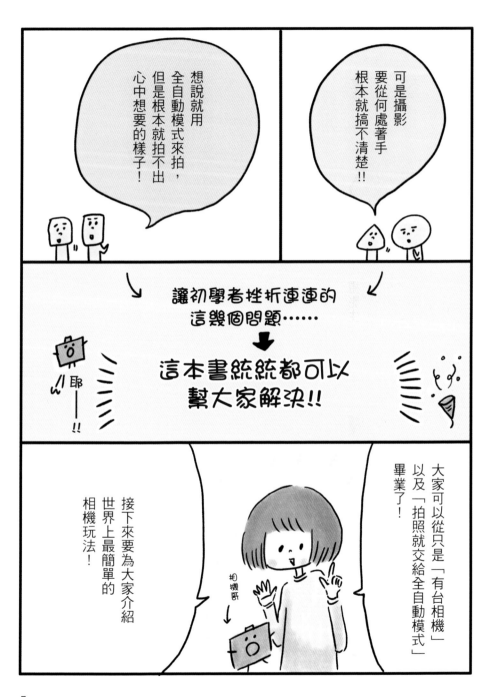

Contents

第1章
序言

前言 …… 2

為什麼我要選擇單眼相機？ …… 10

只要記住這三點

營造背景，讓主角更耀眼 …… 36

刻意的逆光，反而變身最棒的場景 …… 44

利用平淡無奇的地方，拍出閃亮的寶石 …… 52

小鈴老師的迷你攝影知識② …… 56

看膩了柔和的照片，不妨利用太陽拍出酷炫的照片 …… 59

利用顏色，拍出戲劇色彩！ …… 60

記住攝影三大訣竅去露營囉 …… 62

組合三大訣竅，讓攝影世界無限大 …… 64

小鈴老師的迷你攝影知識③ …… 70

第2章
如何找到命中注定的那台相機

小鈴老師的迷你攝影知識① …… 16

單眼相機與類單眼相機鮮為人知的差異 …… 18

挑選相機的唯一重點 …… 24

第3章
攝影的訣竅

只要記住這三點！ …… 28

理想照片與現實照片的差距 …… 30

我，難道是相機白痴!? …… 32

從習慣的全自動模式畢業並不難 …… 72

第4章
只要略懂就能被稱讚！
拍出好照片的訣竅

小鈴老師的迷你攝影知識③ …… 70

一口氣讓照片脫穎而出的黃金法則 …… 74

不管拍什麼，都有成為畫作的魔法時刻 …… 80

小鈴老師的迷你攝影知識④ …… 88

第5章 數位單眼相機才能拍出的世界

讓正在移動的東西定格！ …… 90

刻意的手震，反而讓日常景色變成電影場景 …… 94

夜拍不再失敗的訣竅 …… 100

沒有三腳架也能拍出充滿藝術感的夜景 …… 103

拍攝獨一無二的夜景 …… 108

翱翔在肉眼看不見的光彩世界裡 …… 110

小鈴老師的迷你攝影知識⑤ …… 112

第6章 忍不住想要秀給大家看的精彩照片拍法

拍攝花朵的成敗關鍵在於位置 …… 114

營造美味♡的魔法三節拍 …… 118

把動物拍得更可愛的五個訣竅 …… 122

展現120％迷人魅力的人物拍攝 …… 127

有相機陪伴的四季之旅 …… 129

小鈴老師的迷你攝影知識⑥ …… 132

第7章 讓照片有購買價值的專業拍法

什麼才是不錯的照片？ …… 136

孕育暢銷商品照片的神奇光線 …… 138

終章 有了相機還算不錯的每一天

好了，要去蘇格蘭了 …… 150

後記 …… 158

第 1 章

序言

為什麼我要選擇單眼相機？

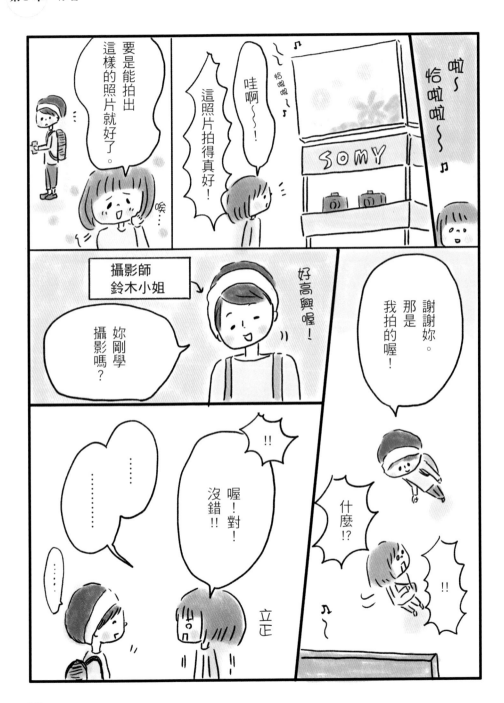

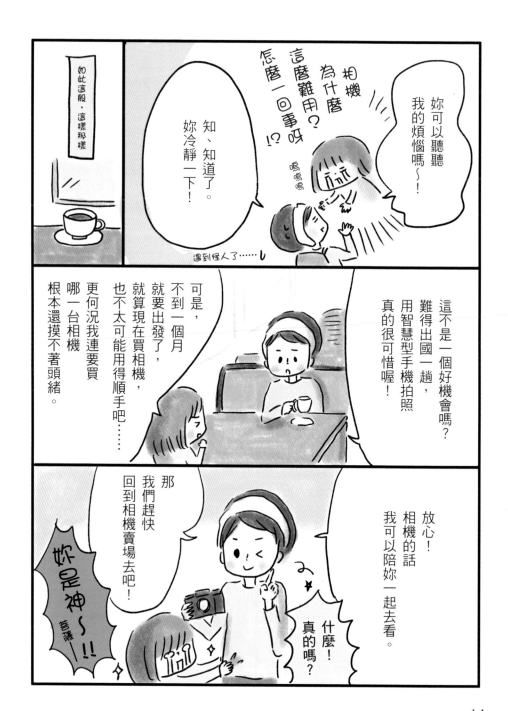

14

第2章

如何找到命中注定的那台相機

單眼相機與類單眼相機鮮為人知的差異

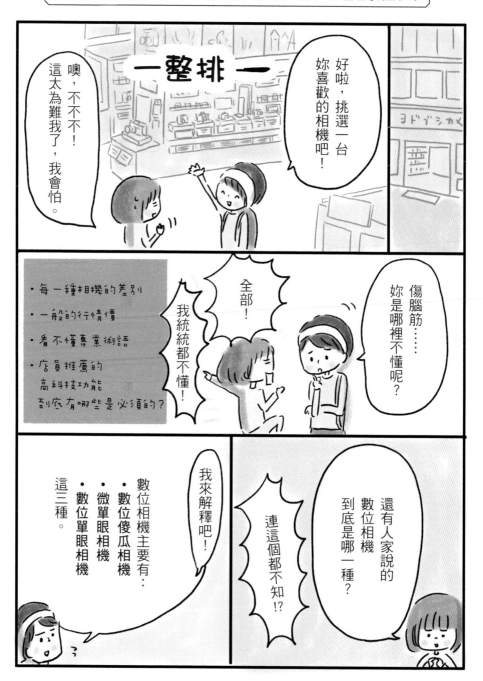

16

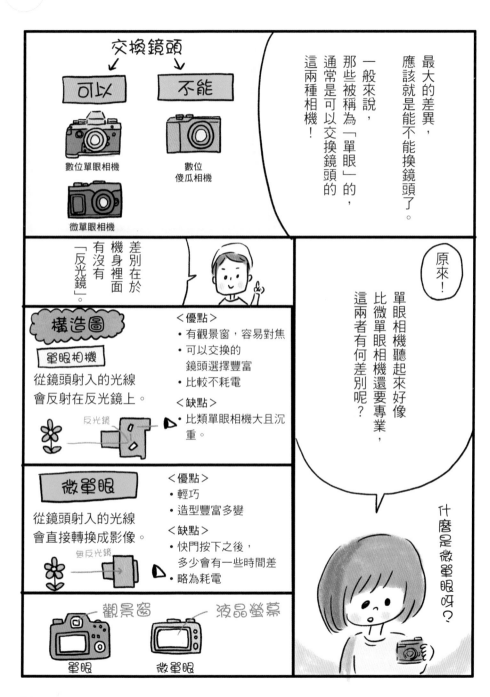

交換鏡頭

可以
數位單眼相機
微單眼相機

不能
數位
傻瓜相機

最大的差異，
應該就是能不能換鏡頭了。

一般來說，
那些被稱為「單眼」的，
通常是可以交換鏡頭的
這兩種相機！

原來！

單眼相機聽起來好像
比微單眼相機還要專業，
這兩者有何差別呢？

差別在於
機身裡面
有沒有「反光鏡」。

＜構造圖＞

單眼相機

從鏡頭射入的光線
會反射在反光鏡上。

反光鏡

＜優點＞
• 有觀景窗，容易對焦
• 可以交換的
　鏡頭選擇豐富
• 比較不耗電

＜缺點＞
• 比類單眼相機大且沉重。

微單眼

從鏡頭射入的光線
會直接轉換成影像。

無反光鏡

＜優點＞
• 輕巧
• 造型豐富多變

＜缺點＞
• 快門按下之後，
　多少會有一些時間差
• 略為耗電

觀景窗　　　　液晶螢幕

單眼　　　微單眼

什麼是微單眼呀？

挑選相機的唯一重點

能夠輕鬆地把焦點對準在動作迅速的寵物或孩子身上的是單眼相機；

旅行或外出時若要隨手攜帶的話，微單眼可能會比較方便。

其實就拍出的照片來講，這兩種相機幾乎大同小異，就看自己要用在什麼場合吧。

可是我還想不清楚自己想要拍什麼東西耶……

是喔——

想要帶一台去旅行的話輕便一點的可能比較好。

嗯～

可是我又想拍別的東西

沒問題！只要這樣按下快門，那就萬事OK了！

不過有幾個需要注意的地方喔。

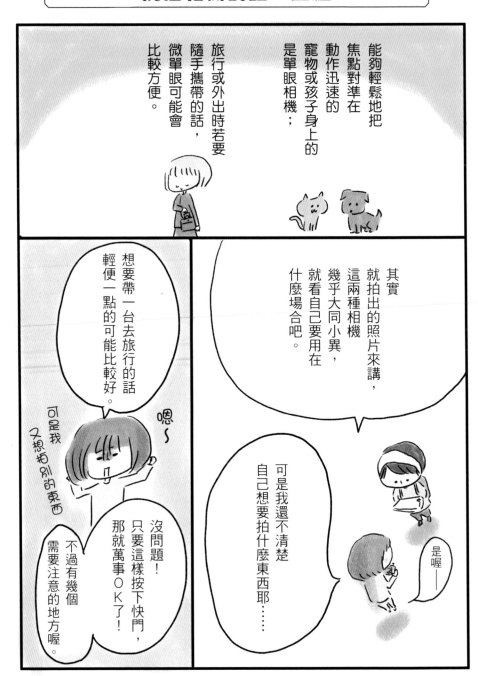

18

挑選相機時應該注意的地方只有這幾點！

●大小、重量、質感

拿起來適不適手？好不好帶？

在網路購買的話，這些是沒有辦法親自體驗的，所以建議大家最好在實體店面購買。

●快門聲

製造商與機種不同，快門聲可是琳瑯滿目呢！

有的聲音和電子音一樣輕盈，有的則是沉穩厚重，類型應有盡有，大家不妨找一下自己按下快門時，聽起來感覺悅耳的聲音吧。

●造型

款式非常豐富喔！

比規格還要重要的，就是挑選一個自己喜歡的造型。

因為手上拿的是否是自己想要好好珍惜的相機，是拍出好照片的必要條件！

●有無觀景窗

無觀景窗　　有觀景窗

微單眼　　單眼

基本上，微單眼相機的特徵就是沒有觀景窗（※）。但如果是單眼相機的話，就可以一邊看觀景窗一邊拍照，這樣不但比較容易集中精神在被攝體上，按下快門的時候也會比較有拍攝的感覺。

沒錯。
所以說
第一個要重視的
不是功能，
而是拿在手上的感覺。

相機不同，感覺完全不一樣耶！

咔嚓

※最近市面上出現了不少有觀景窗的微單眼相機。

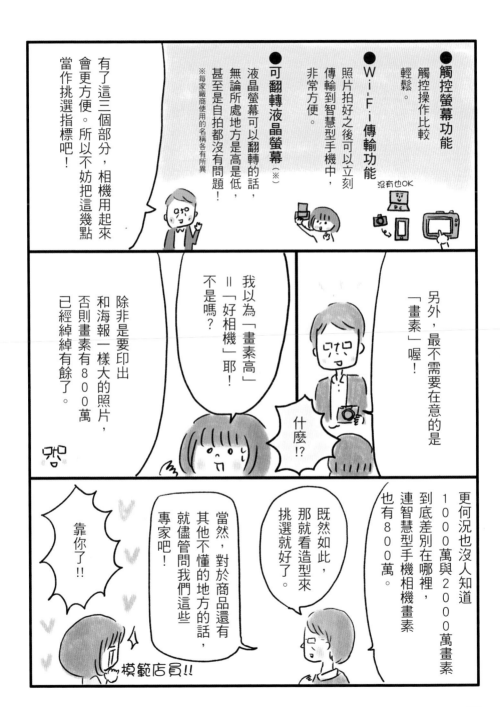

●觸控螢幕功能

觸控操作比較輕鬆。

●Wi-Fi傳輸功能

照片拍好之後可以立刻傳輸到智慧型手機中，非常方便。

沒有也OK

●可翻轉液晶螢幕（※）

液晶螢幕可以翻轉的話，無論所處地方是高是低，甚至是自拍都沒有問題！

※每家廠商使用的名稱各有所異

有了這三個部分，相機用起來會更方便。所以不妨把這幾點當作挑選指標吧！

另外，最不需要在意的是「畫素」喔！

什麼!?

我以為「畫素高」＝「好相機」耶！不是嗎？

除非是要印出和海報一樣大的照片，否則畫素有800萬已經綽綽有餘了。

更何況也沒人知道1000萬與2000萬畫素到底差別在哪裡，連智慧型手機相機畫素也有800萬。

既然如此，那就看造型來挑選就好了。

靠你了!!

當然，對於商品的地方還有其他不懂的話，就儘管問我們這些專家吧！

模範店員!!

22

23

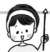

如何挑選相機組

原則上相機機身與鏡頭是分開販售的。可是鏡頭本身的價格往往高不可攀。初學者想要隨手用相機，最好的選擇，就是搭配鏡頭販賣的「相機組」。

主要選項有這三種！

單機身

只有相機機身

單機身沒有附鏡頭，無法直接拍攝，這一點要注意。

標準變焦鏡頭

單鏡組

相機機身+單顆鏡頭

標準變焦鏡頭的適用範圍非常廣泛，不管是風景、人物或動物都能拍攝，對初學者來講，算是好用又方便的鏡頭。

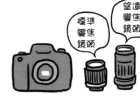

標準變焦鏡頭　望遠變焦鏡頭

雙鏡組

相機機身+兩顆鏡頭

拍攝孩子的運動會，以及月亮、野鳥等距離較遠物體時，望遠變焦鏡頭會比較好用。

一般來講，鏡頭便宜一點的一顆也要2～3萬日圓，所以購買相機組一定會比單買還要來的划算。如果是剛入門的第一台相機，建議大家購買「單鏡組」會比較好。

> ## 從零開始的話，第一個該買的是單鏡組

鏡頭上面寫的數字代表拍攝範圍！

寫在鏡頭上面的數字稱為「焦點距離（焦距）」。數字越小，拍攝的範圍就越廣（廣角）；數字越大，拍攝的遠物就會越大（望遠）。

以這個

18mm-55mm的鏡頭為例……

18mm

廣角端

拍攝範圍比較廣闊

35mm

標準

拍攝出肉眼可見的範圍

55mm

望遠端

拍攝遠物時可以拉近放大

決定照片畫質的「感光元件」是什麼？

影響照片畫質的關鍵因素，在於相機的「感光元件」大小。

所謂的感光元件，指的是將從鏡頭透進來的光線轉化成數位訊號的零件。感光元件（片幅尺寸）越大，拍攝出來的照片畫質就會越好。

不過每台相機的感光元件能夠對應的鏡頭各有差異，因此在購買相機時，一定要先確認上頭的標記。

感光元件的主要類別

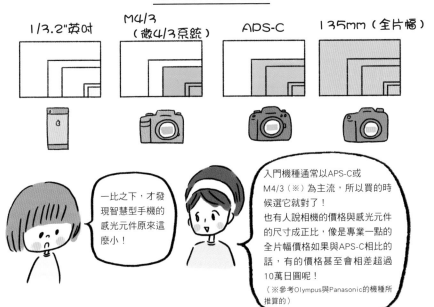

一比之下，才發現智慧型手機的感光元件原來這麼小！

入門機種通常以APS-C或M4/3（※）為主流，所以買的時候選它就對了！
也有人說相機的價格與感光元件的尺寸成正比，像是專業一點的全片幅價格如果與APS-C相比的話，有的價格甚至會相差超過10萬日圓呢！
（※參考Olympus與Panasonic的機種所推算的）

感光元件的尺寸只要挑選「APS-C」或「M4/3」就OK了喔

鏡頭大致的尺寸

感光元件尺寸不同，能夠拍攝的範圍多少會有所差異。

	廣角	標準	望遠
APS-C	24mm 以下	35mm	50mm 以上
微 4/3 系統	18mm 以下	25mm	35mm 以上
全片幅	35mm 以下	50mm	70mm 以上

※交換鏡頭的時候要注意

相機的感光元件與鏡頭是非常敏感的。

尤其是感光元件這個部分若是有髒東西跑進去的話可能會故障，所以絕對不可以直接觸摸！在交換鏡頭時一定要特別小心謹慎。

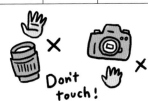

可以與相機一起購買的配件清單

「相機買了，要拍照了喔！」等一下！在這之前，先讓我們介紹幾樣可以順便與相機一起購買的配件。

必備配件

◎SD卡（※）

（預算：約2000～5000日圓）

照片拍攝之後用來記錄數據的媒介物。
儲存的容量最好超過16GB。這種配件非常精密，使用時要小心。最好是準備兩片，以防萬一。（※SDHC卡、SDXC卡）

◎ 鏡頭保護罩

（預算：約2000～5000日圓）

安裝在鏡頭前方，避免玻璃鏡面受到撞擊或沾染污垢。
鏡頭這個部分比機身還要精密，一定要掛上鏡頭保護罩！至於大小，選擇適合鏡頭口徑的尺寸即可。

有的話會更方便的配件

○螢幕保護貼

（預算：約1000～2000日圓）

保護液晶螢幕，以免刮傷或污損。

○相機套

（預算：約1000～3000日圓）

用來收納及保護相機本體。

○相機內袋

（預算：約2000～3000日圓）

有具緩衝性的隔板，只要放入平常使用的背包裡，就可以搖身變成相機包了。

○拭鏡筆、拭鏡布

（預算：加起來1000～2000日圓）

用來擦拭鏡頭上的指紋與污垢。

○背帶

（預算：約3000～10000日圓）

相機本身也有背帶，不過改用自己喜歡的款式也不錯。

○備用電池

（預算：約5000～10000日圓）

經常旅行或外出的人一定要準備。
尤其是微單眼相機非常耗電，多準備一顆電池會比較安心。

○相機包

（預算：約5000～10000日圓）

隨身帶著相機或交換鏡頭移動時，具有緩衝性的相機包可以保護相機與鏡頭免於撞擊，有的裡頭會附有隔板。

○SD記憶卡盒

（預算：約1000～2000日圓）

SD卡不堪受到撞擊，千萬不要掉落在地上！加上體積小，容易丟失，統一收納比較安心。

○吹球

（預算：約2000～5000日圓）

利用空氣吹落附著在鏡頭上的灰塵。

第 **3** 章

只要記住
這三點！

攝影的訣竅

我，難道是相機白痴!?

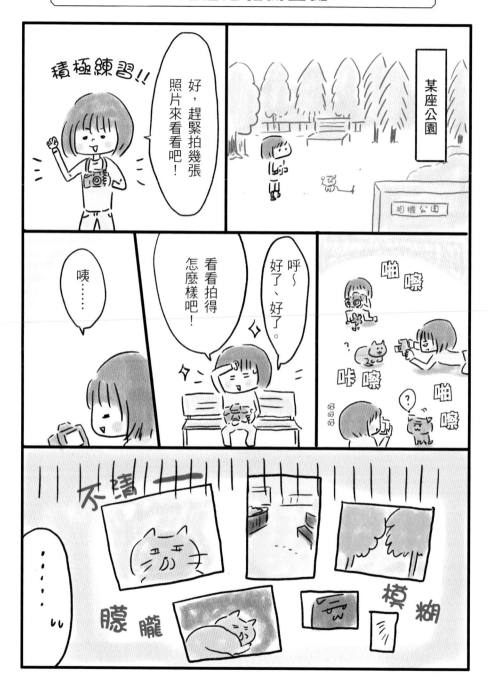

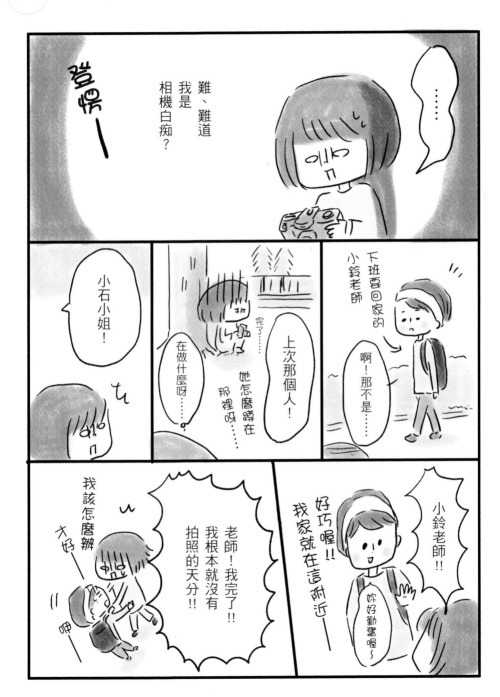

理想照片與現實照片的差距

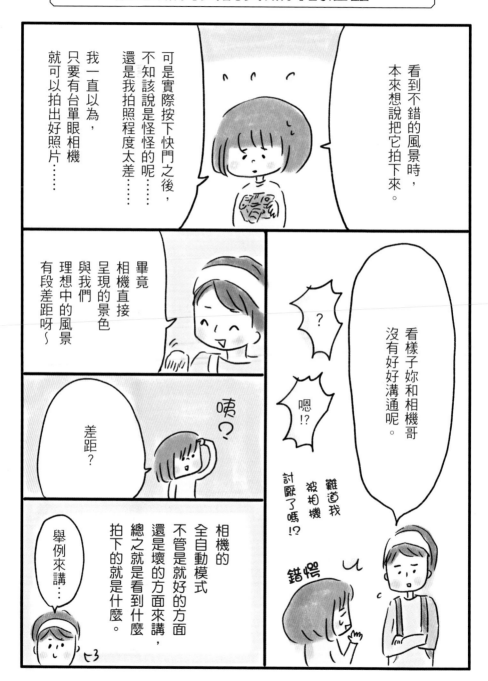

看到不錯的風景時，
本來想說把它拍下來。

可是實際按下快門之後，
不知該說是怪怪的呢……
還是我拍照程度太差……

我一直以為，
只要有台單眼相機
就可以拍出好照片……

看樣子妳和相機哥
沒有好好溝通呢。

？

嗯!?

難道我
被相機
討厭了嗎!?

錯愕

畢竟
相機直接
呈現的景色
與我們
理想中的風景
有段差距呀～

唉？

差距？

相機的
全自動模式
不管是壞的方面來講，
還是就好的方面來講，
總之就是看到什麼
拍下的就是什麼。

舉例來講……

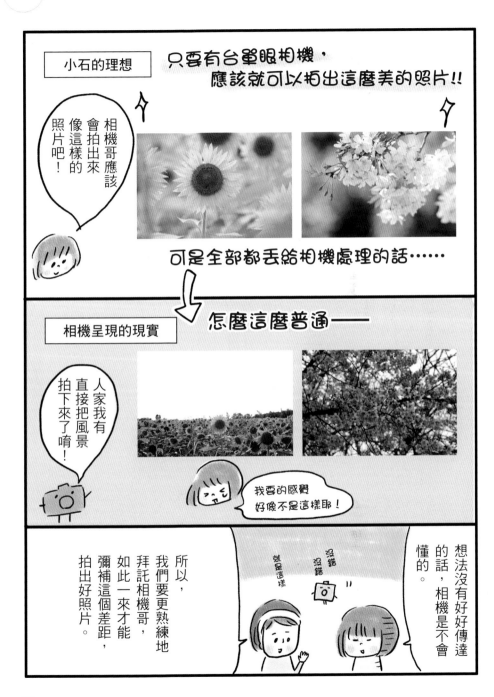

從習慣的全自動模式畢業並不難

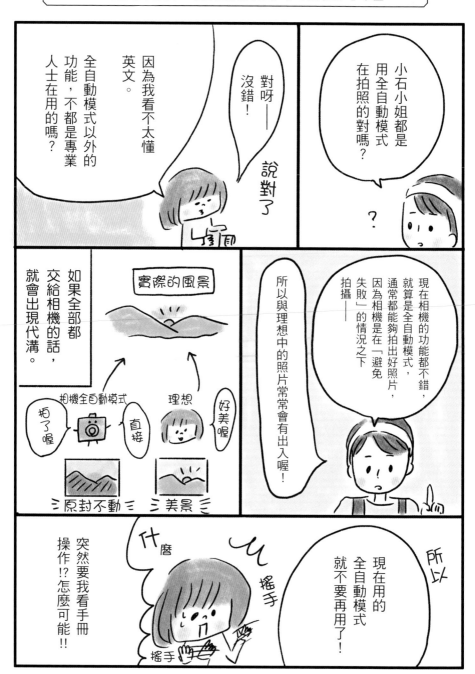

不用看操作手冊啦！
因為其實有一種
很方便好用的模式，
可以輕輕鬆鬆地
拜託相機哥喔！

那就是
「量身訂做全自動模式」。

小石小姐原本使用的
全自動模式，是把
一切都交給相機哥，
可是我要介紹的這個模式
還可以拜託相機哥
做很多其他的事喔！

相機 裡面的 各種 模式

那就麻煩你了！

SCN
Auto
M O
S A P

這本書基本上
只有這樣

① 全盤委託的 全自動模式

功能設定全部都交給相機。

② 部分設定的 全自動模式

部分功能設定自己決定。

ok 只有這裡
要這樣

• P（程式自動曝光模式）

設定「色彩」與「亮度」，

然後再加上這些的話……

• A・AV（光圈先決自動曝光模式）

設定「朦朧程度」。

• S・TV（快門先決自動曝光模式）

根據活動體來設定「快門速度」。

③ 操作手冊模式

功能設定全部都自己決定

嗯嗯
然很要面
這樣
那樣
再這樣

（※標記因機種而異）

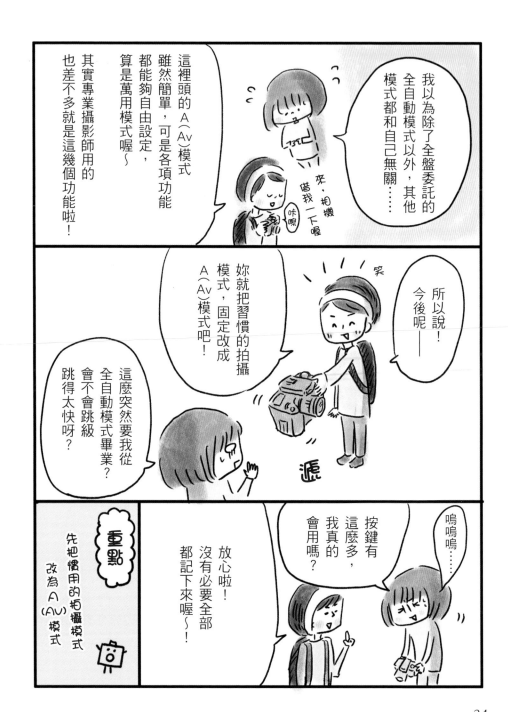

其實專業攝影師用的
也差不多就是這幾個功能啦！

這裡頭的 A（Av）模式
雖然簡單，可是各項功能
都能夠自由設定，
算是萬用模式喔～

來，
瞄我一下喔

咔嚓

我以為除了全盤委託的
全自動模式以外，其他
模式都和自己無關……

所以說！
今後呢——

笑

妳就把習慣的拍攝
模式，固定改成
A（Av）模式吧！

這麼突然要我從
全自動模式畢業？
會不會跳級
跳得太快呀？

嚓

嗚嗚嗚……

按鍵有
這麼多，
我真的
會用嗎？

放心啦！
沒有必要全部
都記下來喔～！

重點

先把慣用的拍攝模式
改為A（Av）模式

34

小石
MEMO

相機的拍攝模式要在哪裡更改呢？

 ← 這裡（每款相機有所不同）

～拍攝模式的標示方式主要有兩種～

標示AV•TV

* Canon
* Pentax

標示A•S

* Olympus
* Sony
* Nikon
* Panasonic

就算標示的英文不同，

《功能都是一樣的》

只要記住這三點

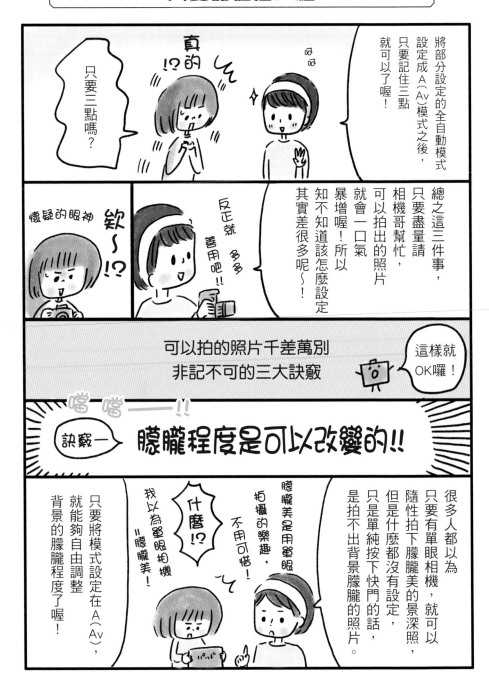

將部分設定成的全自動模式設定成 A（Av）模式之後，只要記住三點就可以了喔！

真的!?

只要三點嗎？

總之這三件事，只要盡量請相機哥幫忙，可以拍出的照片就會一口氣暴增喔！所以知不知道該怎麼設定其實差很多呢～！

懷疑的眼神

欸～!?

反正就 多多 善用吧!!

這樣就 OK囉！

可以拍的照片千差萬別
非記不可的三大訣竅

噹─噹─!!

訣竅一 朦朧程度是可以改變的!!

很多人都以為只要有單眼相機，就可以隨性拍下朦朧美的景深照，但是什麼都沒有設定，只是單純按下快門的話，是拍不出背景朦朧的照片。

朦朧美是用單眼拍攝的樂趣！不用可惜！

什麼!?

我以為單眼相機＝朦朧美！

只要將模式設定在 A（Av），就能夠自由調整背景的朦朧程度了喔！

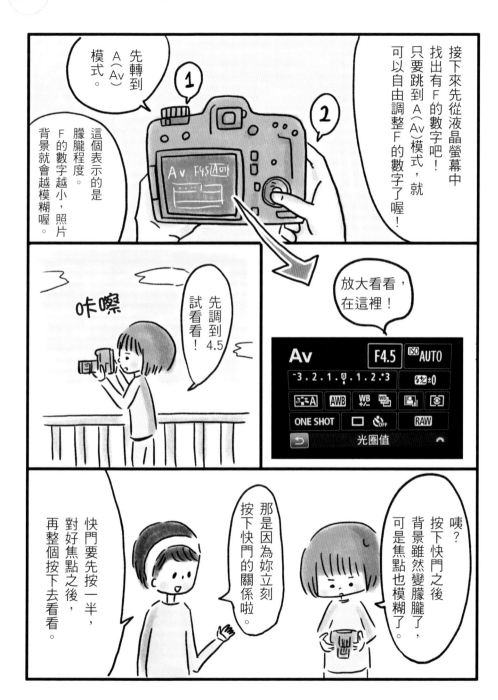

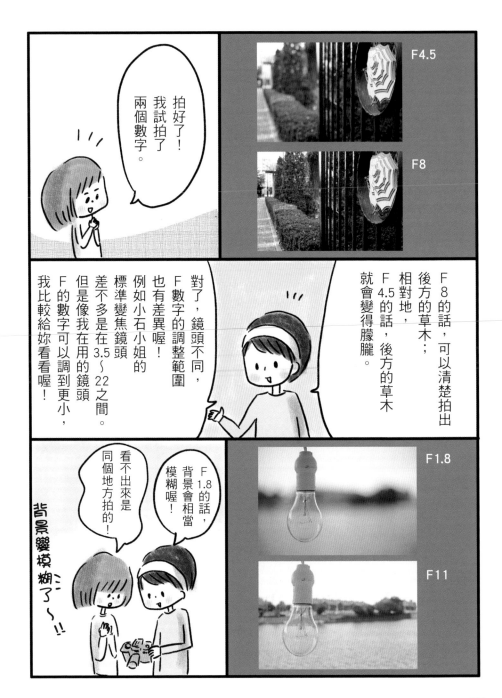

拍好了！我試拍了兩個數字。

F4.5

F8

F8的話，可以清楚拍出後方的草木；相對地，F4.5的話，後方的草木就會變得朦朧。

對了，鏡頭不同，F數字的調整範圍也有差異喔！例如小石小姐的標準變焦鏡頭差不多是在3.5～22之間。但是像我在用的鏡頭，F的數字可以調到更小，我比較給妳看看喔！

F1.8的話，背景會相當模糊喔！

看不出來是同個地方拍的！

背景變模糊了～!!

F1.8

F11

38

比較一下相同場景拍出的效果

F的數字（F值）= 調整模糊的程度

F值越小，後方就越朦朧；越大的話，焦點就越容易對到後方

F2.8

F5.6

F16

怎麼這麼暗呀!?

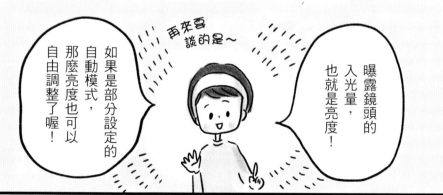

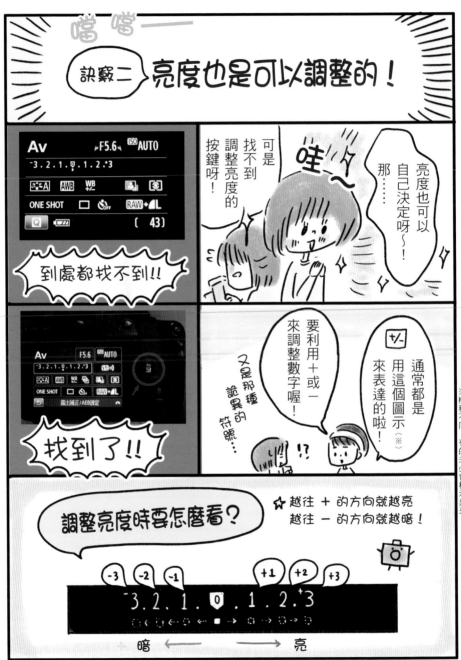

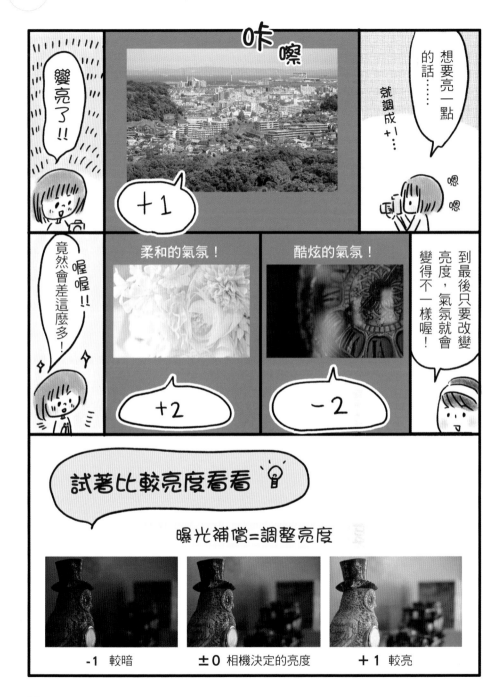

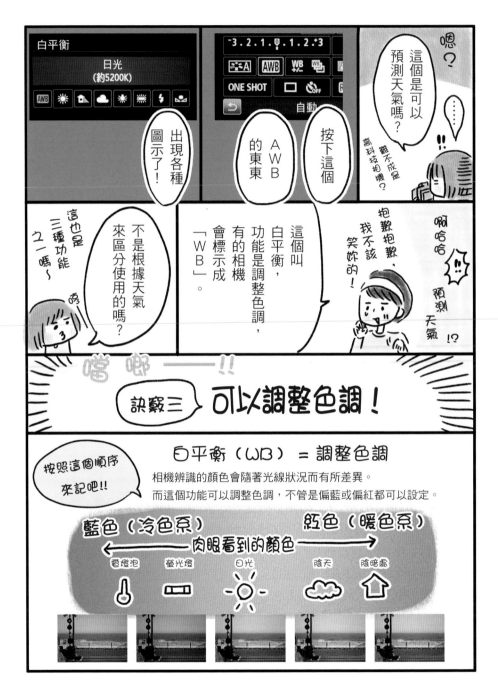

白平衡

日光
（約5200K）

出現各種圖示了！

按下這個

AWB 的東東

自動

嗯？

這個是可以預測天氣嗎？

……

難不成是高科技相機？

不是根據天氣來區分使用的嗎？

這也是三種功能之一嗎～

這個叫白平衡，功能是調整色調，有的相機會標示成「WB」。

抱歉抱歉，我不該笑妳的！

啊哈哈

預測天氣！？

噹啷———!!

訣竅三 可以調整色調！

按照這個順序來記吧!!

白平衡（WB）＝調整色調

相機辨識的顏色會隨著光線狀況而有所差異。
而這個功能可以調整色調，不管是偏藍或偏紅都可以設定。

藍色（冷色系） ←——— 肉眼看到的顏色 ———→ 紅色（暖色系）

電燈泡　　螢光燈　　日光　　陰天　　陰暗處

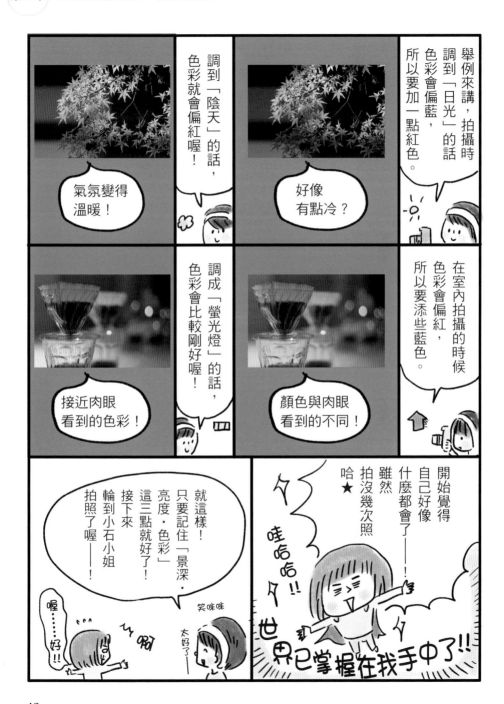

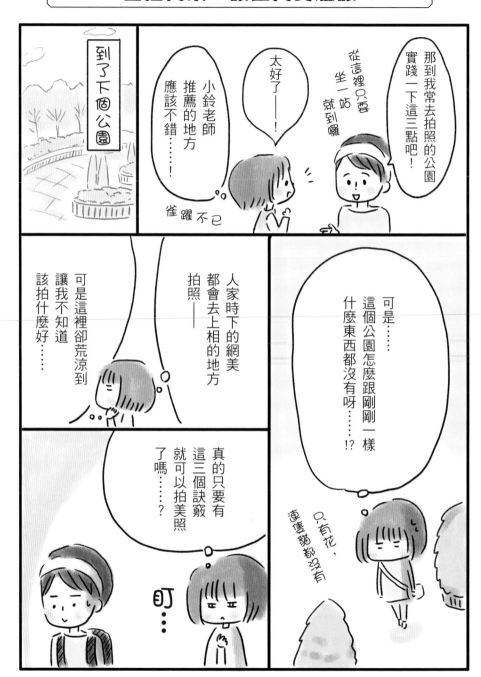

到了下個公園

那到我常去拍照的公園
實踐一下這三點吧！

從這裡只要
坐一站
就到囉

太好了——！

小鈴老師
推薦的地方
應該不錯……！

雀躍不已

可是……
這個公園怎麼跟剛剛一樣
什麼東西都沒有呀……!?

只有花，
連隻貓都沒有

人家時下的網美
都會去上相的地方
拍照——

可是這裡卻荒涼到
讓我不知道
該拍什麼好……

真的只要有
這三個訣竅
就可以拍美照
了嗎……？

盯…

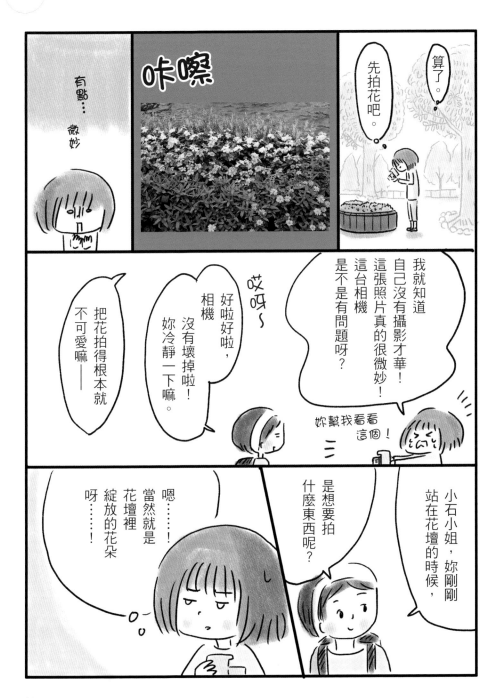

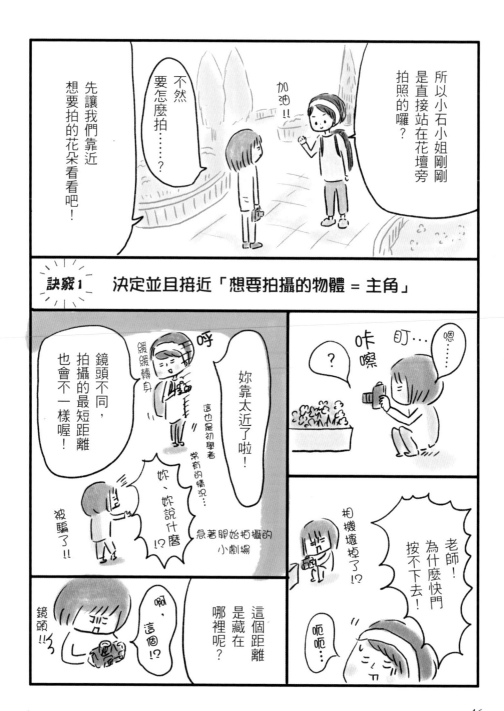

所以小石小姐剛剛是直接站在花壇旁拍照的囉？

加油!!

不然要怎麼拍……？

先讓我們靠近想要拍的花朵看看吧！

訣竅1　決定並且接近「想要拍攝的物體 = 主角」

盯…

嗯……

咔嚓

?

妳靠太近了啦！

緩緩轉身

呼

鏡頭不同，拍攝的最短距離也會不一樣喔！

這也是初學者常有的情況…

妳、妳說什麼?!

被騙了!!

急著開始拍攝的小劇場

這個距離是藏在哪裡呢？

啊 這個!?

鏡頭!!

相機壞掉了!?

老師！為什麼快門按不下去！

呃呃…

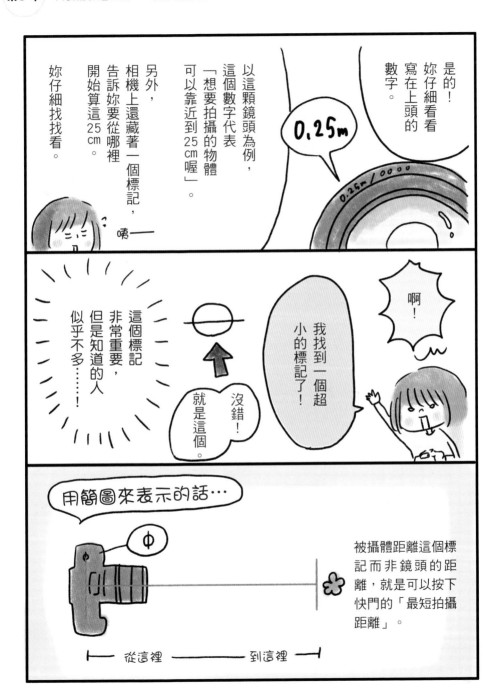

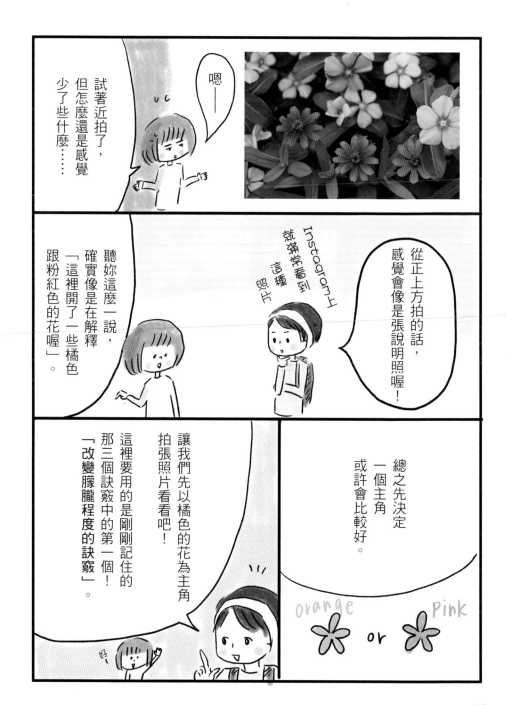

嗯──

試著近拍了，但怎麼還是感覺少了些什麼……

從正上方拍的話，感覺會像是張說明照喔！

Instagram上就常常看到這種照片

聽妳這麼一說，確實像是在解釋「這裡開了一些橘色跟粉紅色的花喔」。

總之先決定一個主角或許會比較好。

讓我們先以橘色的花為主角拍張照片看看吧！

這裡要用的是剛剛記住的那三個訣竅中的第一個！「改變朦朧程度的訣竅」。

orange or pink

48

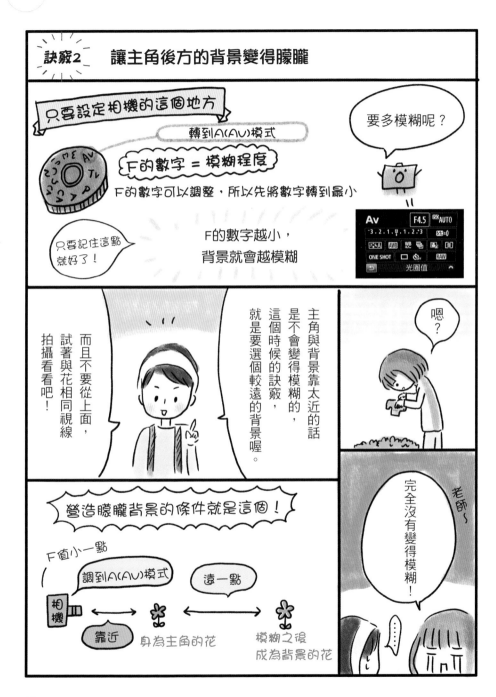

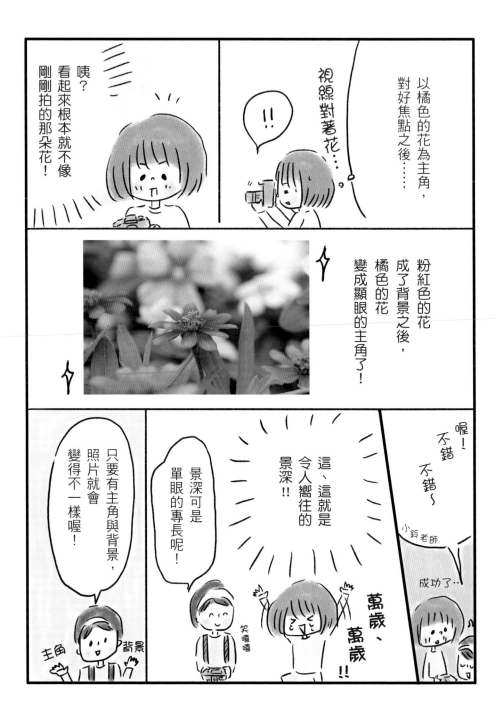

以橘色的花為主角，
對好焦點之後……

視線對著花……

咦？
看起來根本就不像
剛剛拍的那朵花！

粉紅色的花
成了背景之後，
橘色的花
變成顯眼的主角了！

這、這就是
令人嚮往的
景深！！

景深可是
單眼的專長呢！

只要有主角與背景，
照片就會
變得不一樣喔！

喔！
不錯
不錯～

小鈴老師

成功了…

萬歲、
萬歲！！

笑嘻嘻

主角　背景

50

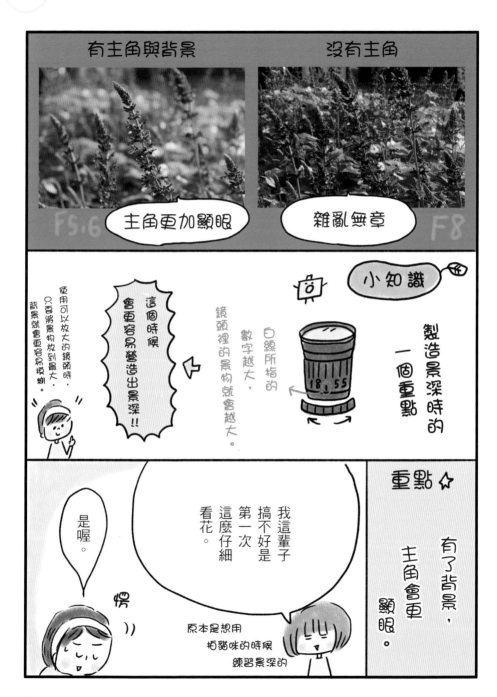

刻意的逆光，反而變身最棒的場景

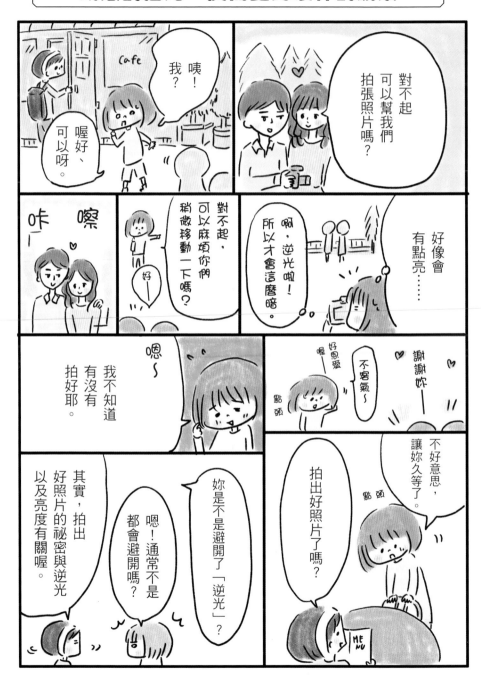

52

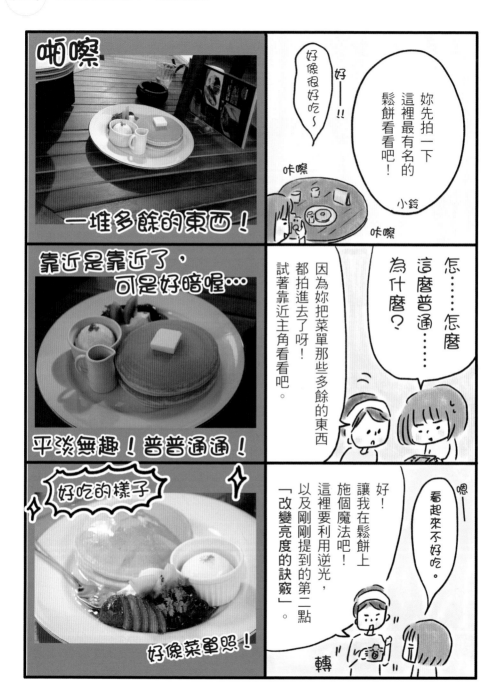

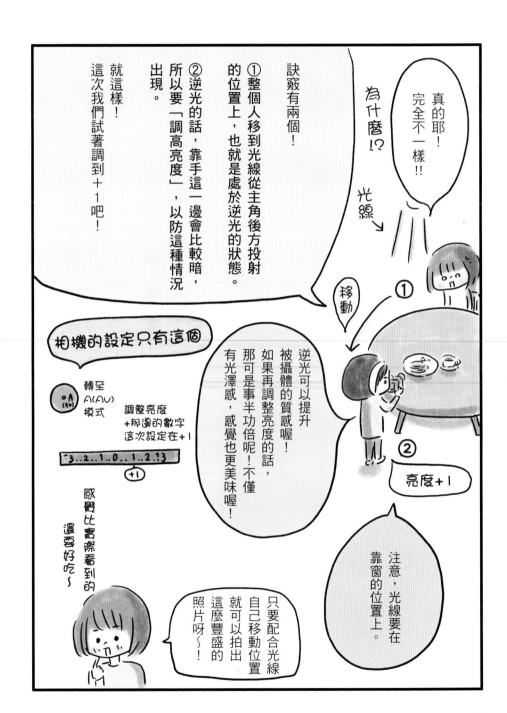

訣竅有兩個！

①整個人移到光線從主角後方投射的位置上，也就是處於逆光的狀態。

②逆光的話，靠手這一邊會比較暗，所以要「調高亮度」，以防這種情況出現。

就這樣！

這次我們試著調到＋1吧！

真的耶！完全不一樣！！

為什麼!?

光線↘

移動

①

逆光可以提升被攝體的質感喔！如果再調整亮度的話，那可是事半功倍呢！不僅有光澤感，感覺也更美味喔！

相機的設定只有這個

○A (AV) 模式

轉至 A(AV) 模式

調整亮度 +那邊的數字 這次設定在+1

-3..2..1..0..1..2..3
(+1)

感覺比實際看到的還要好吃～

②

亮度+1

注意，光線要在靠窗的位置上。

只要配合光線自己移動位置就可以拍出這麼豐盛的照片呀～！

54

逆光還有這樣的效果喔!!

● 花草

光線透過葉片與花瓣,
展現出柔和溫煦的氣氛。

● 動物

呈現毛髮的質感,
看起來更真實。

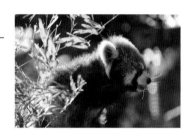

● 人物

頭髮逆光後變得更加閃亮動人,
營造出溫柔的氣氛。

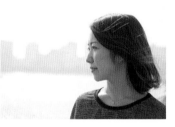

POINT!!

逆光是
凸顯主角的
最佳場景!

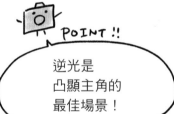

咕嚕嚕嚕嚕

不過,老師——

美食照的臨場感還真是不簡單呢!

拍出不錯的照片就趕快吃吧!

利用平淡無奇的地方，拍出閃亮的寶石

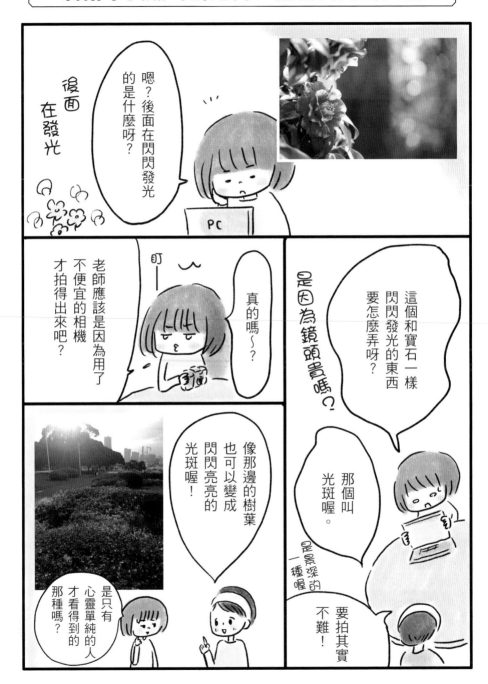

後面在發光

嗯？後面在閃閃發光的是什麼呀？

盯——～

真的嗎～？

老師應該是因為用了不便宜的相機才拍得出來吧？

是因為鏡頭貴嗎？

這個和寶石一樣閃閃發光的東西要怎麼弄呀？

那個叫光斑喔。

是景深的一種喔！

要拍其實不難！

像那邊的樹葉也可以變成閃閃亮亮的光斑喔！

是只有心靈單純的人才看得到的那種嗎？

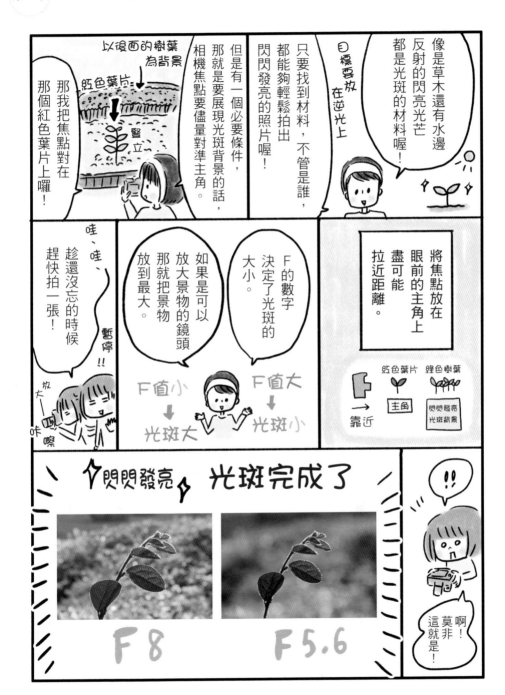

閃閃發亮光斑的重點還有這個

光線反射在
水面上時

× 焦點為後方的水邊

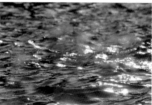

○ 焦點為前方的花朵

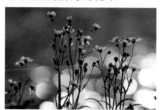

光線反射在
金屬物時

× 焦點為後方的金屬物

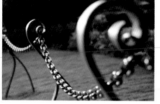

○ 焦點為前方的金屬物

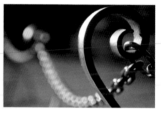

拍攝的訣竅在於，主角要盡量近一點，背景要盡量遠一點。

重點 ☆

只要捕捉到光線，
就能找到閃閃發亮的
寶石！！

欸欸欸！

乾脆跳槽當
專業攝影師算了！

就跟妳說
很簡單吧？

哇啊！
真的拍到了耶！

F值改變之後，鏡頭會發生什麼事呢？

鏡頭裡用來控制進光量的孔洞稱為「光圈」。而將光圈數值化的東西，就是F值的真面目。

光圈所形成的差異

打開 ◀······ 光圈 ·····▶ 縮小

F 1.4　　F 5.6　　F 8　　F 22

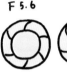 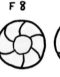 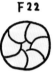

亮　◀·····亮度·····▶　暗

大　◀·····朦朧·····▶　小

光圈的功能有兩個！

1. 調整進光量

F值小：孔洞大，進入相機的光線較多，畫面會變得比較亮
F值大：孔洞小，進入相機的光線較少，畫面會變得比較暗

2. 調整焦點

F值小：模糊的範圍會變大
F值大：對準焦點的範圍會變大

利用自己的眼睛體驗光圈的方法

手指做一個圓圈，單眼從中看過去吧！圓圈越小，就越能對準遠方的焦點喔。

解讀刻在鏡頭上的數字密碼！

F值的數字範圍依使用的鏡頭而異。如果是單鏡組附的標準變焦鏡頭，F值的範圍通常在3.5～22之間。原則上來講，該鏡頭最小的F值通常會標記在鏡頭上。

? ? ?

以標記【18-55mm 1:3.5-5.6】的鏡頭為例

這個意思是指F值只能調整在3.5到5.6之間嗎？

這個數字表示的是F值最小的數字。以標準變焦鏡頭為例，焦距如果是18-55mm的話，代表18mm的時候，最小的F值是3.5；如果是55mm的話，最小的F值會是5.6！

看膩了柔和的照片，不妨利用太陽拍出酷炫的照片

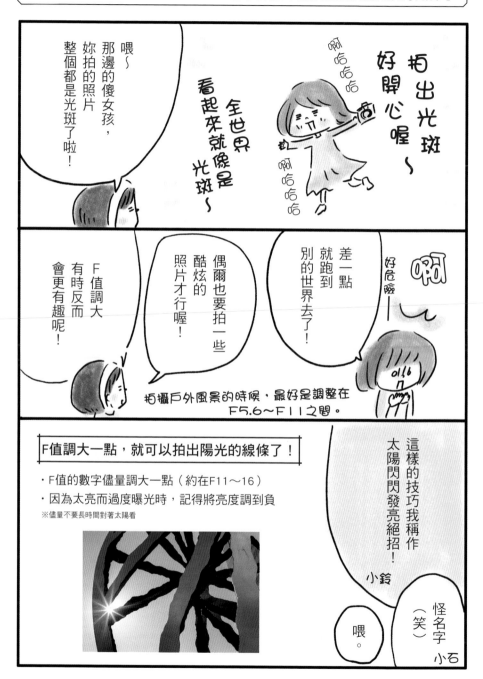

喂～那邊的傻女孩，妳拍的照片整個都是光斑了啦！

拍出光斑好開心喔～

全世界看起來就像是光斑～

啊哈哈哈

啊哈哈哈

F值調大有時反而會更有趣呢！

偶爾也要拍一些酷炫的照片才行喔！

別的世界去了！

差一點就跑到

好危險～

啊

拍攝戶外風景的時候，最好是調整在F5.6～F11之間。

這樣的技巧我稱作太陽閃閃發亮絕招！

怪名字（笑）小石

小鈴

喂。

F值調大一點，就可以拍出陽光的線條了！

・F值的數字儘量調大一點（約在F11～16）

・因為太亮而過度曝光時，記得將亮度調到負

※儘量不要長時間對著太陽看

60

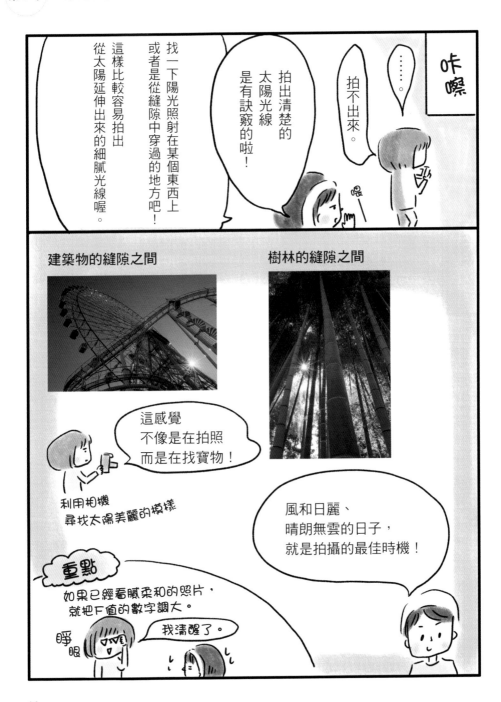

拍不出來。

……。

咔嚓

拍出清楚的
太陽光線
是有訣竅的啦！

找一下陽光照射在某個東西上
或者是從縫隙中穿過的地方吧！

這樣比較容易拍出
從太陽延伸出來的細膩光線喔。

建築物的縫隙之間

樹林的縫隙之間

這感覺
不像是在拍照
而是在找寶物！

利用相機
尋找太陽美麗的模樣

風和日麗、
晴朗無雲的日子，
就是拍攝的最佳時機！

重點

如果已經看膩柔和的照片，
就把F值的數字調大。

睜眼

我清醒了。

利用顏色，拍出戲劇色彩！

相機的設定只有這個

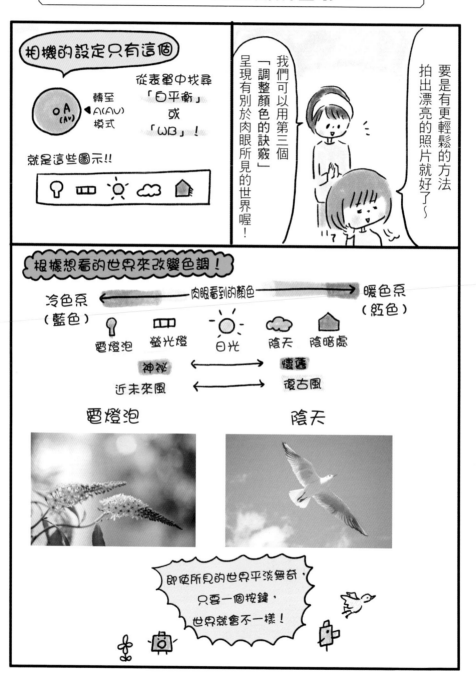

轉至 A(AV) 模式

從表單中找尋「白平衡」或「WB」！

就是這些圖示!!

🔆 ⬛ ☀️ ☁️ 🏠

要是有更輕鬆的方法
拍出漂亮的照片就好了～

我們可以用第三個「調整顏色的訣竅」呈現有別於肉眼所見的世界喔！

根據想看的世界來改變色調！

冷色系（藍色）◀━━ 肉眼看到的顏色 ━━▶ 暖色系（紅色）

電燈泡　螢光燈　日光　陰天　陰暗處

神祕 ◀━━▶ 懷舊

近未來風 ◀━━▶ 復古風

電燈泡

陰天

即使所見的世界平淡無奇，
只要一個按鍵，
世界就會不一樣！

62

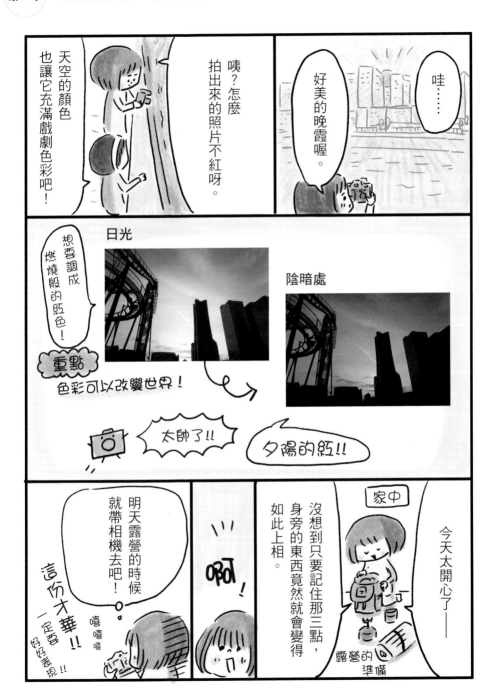

天空的顏色
也讓它充滿戲劇色彩吧！

咦？怎麼
拍出來的照片不紅呀。

好美的晚霞喔。

哇……

想要調成燃燒般的紅色！

日光

陰暗處

重點

色彩可以改變世界！

太帥了!!

夕陽的紅!!

明天露營的時候
就帶相機去吧！

這份才華!!

一定要好好表現!!

嘻嘻嘻

OROT!

沒想到只要記住那三點，
身旁的東西竟然就會變得
如此上相。

家中

今天太開心了——

露營的準備

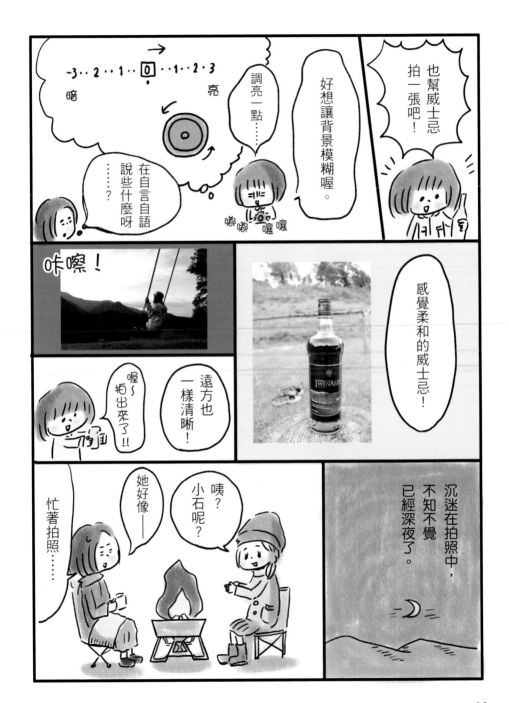

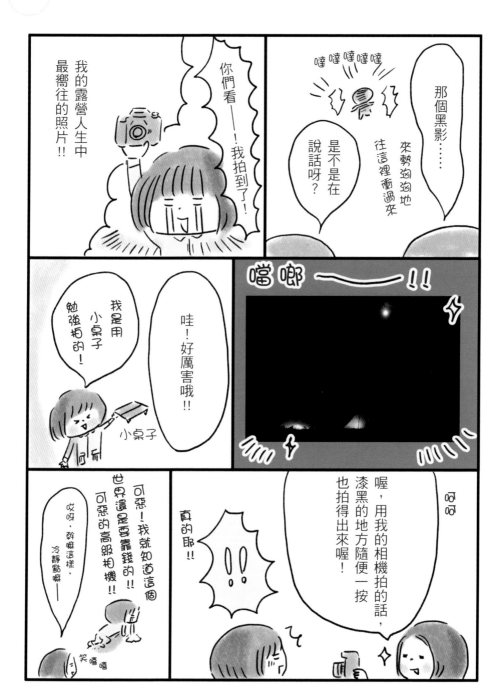

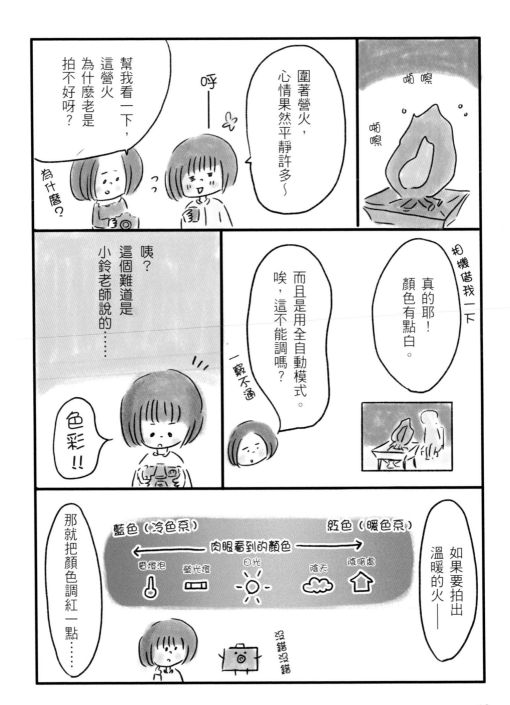

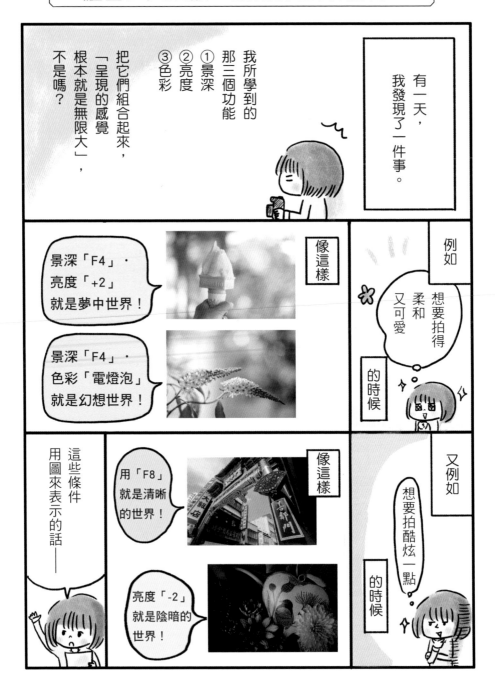

有一天，
我發現了一件事。

我所學到的
那三個功能
① 景深
② 亮度
③ 色彩

把它們組合起來，
「呈現的感覺
根本就是無限大」，
不是嗎？

例如

想要拍得
柔和
又可愛

的時候

像這樣

景深「F4」‧
亮度「+2」
就是夢中世界！

景深「F4」‧
色彩「電燈泡」
就是幻想世界！

又例如

想要拍酷炫
一點

的時候

像這樣

用「F8」
就是清晰
的世界！

亮度「-2」
就是陰暗的
世界！

這些條件
用圖來表示的話──

70

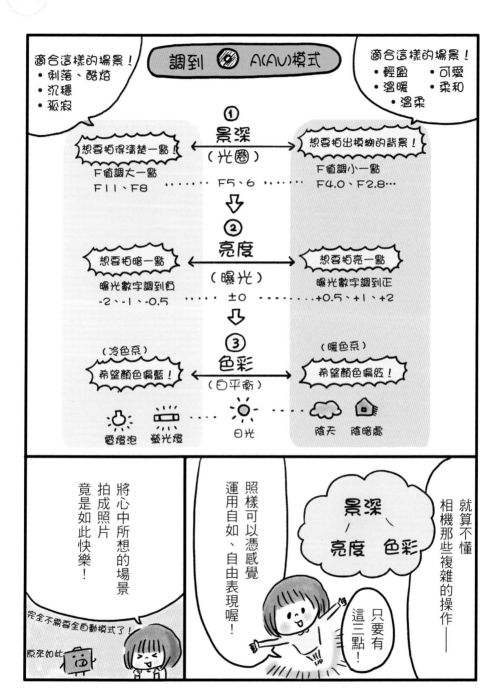

小鈴老師的迷你攝影知識③

幫你解決相機「令人有點困惑」的地方

相機各部位的主要名稱

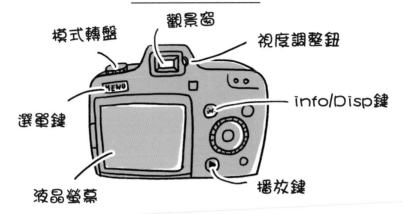

模式轉盤　觀景窗　視度調整鈕

選單鍵　info/Disp鍵

液晶螢幕　播放鍵

Q. 為什麼每次出現在液晶螢幕上的數字或圖示好像都不一樣呢？

A. 螢幕上要顯示什麼內容可以自己設定。

一邊看著螢幕一邊拍攝的時候，是不是會非常在意螢幕中所顯示的內容呢？
雖然每個機種都不一樣，但是原則上只要按下「INFO」或「DISP」這個按鍵就可以切換了。

▼液晶螢幕所顯示的內容主要有這三種

顯示「景深·亮度 色彩」

顯示圖表

無任何顯示

不過拍攝時一直用液晶螢幕來看的話會非常耗電，這一點要注意！
拍照時用微單眼相機的人，就多準備一顆備用電池，而用單眼相機的人就用觀景窗來看，這樣就不用擔心了。

Q. 從觀景窗看的時候，老是覺得畫面有點模糊。

A. 有可能是因為相機沒有配合你的視度來調整。

這個時候要用的是**「視度調整鈕」**。
相機機種不同，調整鈕位置也會隨之改變，但通常都是在觀景窗旁。
所謂視度調整，指的是調節自己的眼睛與相機視度的功能。這種情況就好比視力要配合眼鏡的度數，如果不合，在看觀景窗的時候，畫面中顯示的場景就會變得模糊不清。
所以看不清楚的時候，就必須要調到清楚為止。

第4章

只要略懂
就能被稱讚！
拍出好照片的訣竅

一口氣讓照片脫穎而出的黃金法則

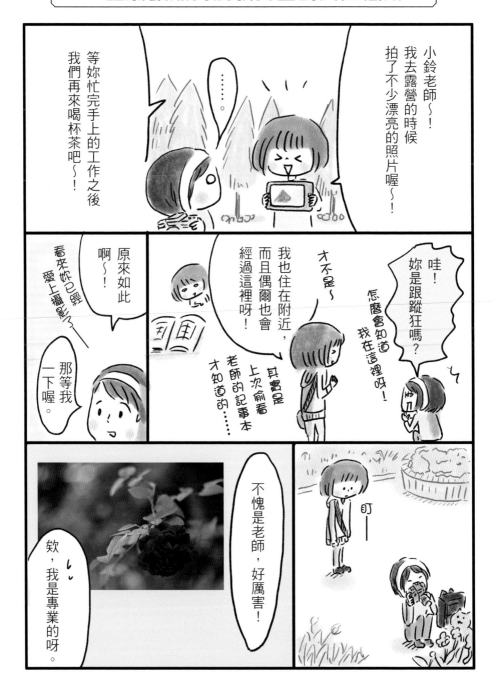

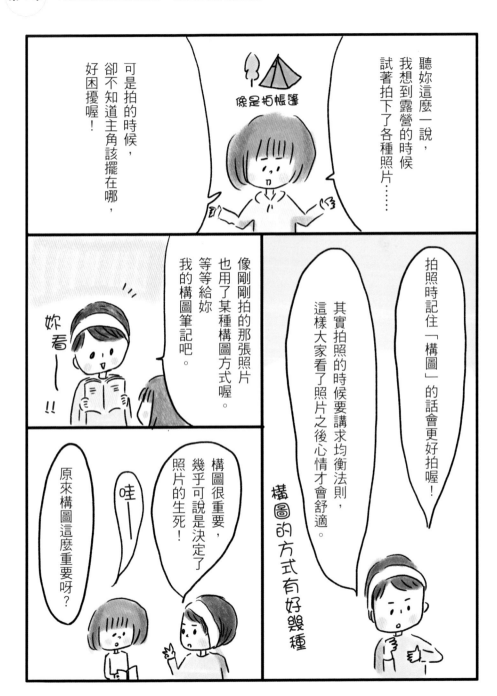

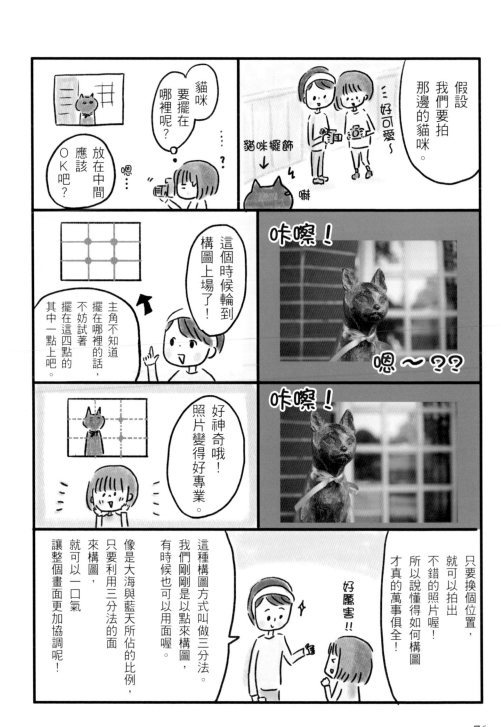

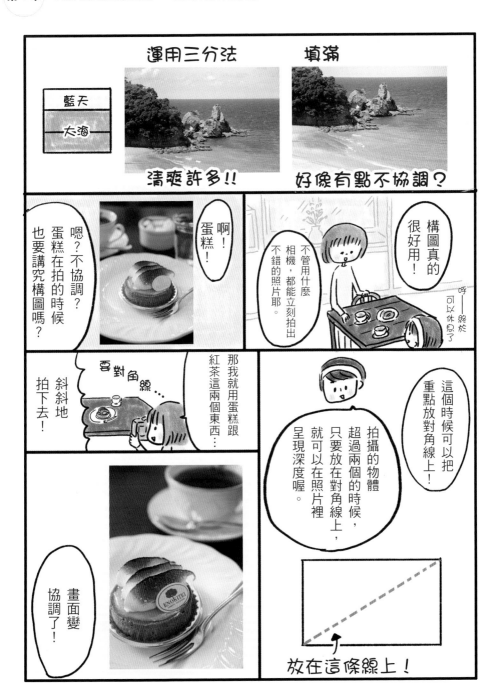

小鈴構圖筆記本

牢記在心的
實用構圖法!!

● 三分法構圖

首先要牢記在心的基本構圖法。
只要將主角放在這四點中的
其中一點上,整個畫面就會更協調。
不知要怎麼構圖時就先選這個吧!

以點為例

以面為例

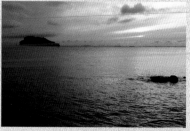

● 對角線構圖法

只要畫出一條斜線,
就可以呈現深度。
像是在拍攝料理或小物時,
將物體放對角線上就對了。

● 二分法構圖法

將畫面從中間一分為二,
讓畫面呈現穩定感。

中央構圖

刻意將物體放在
正中央的構圖。
非常適合上傳到
Instagram。

對稱構圖

在畫面的正中央
以上下or左右對
稱的方式呈現。

框架式構圖

將景象宛如框架般
圍起來，
可以誘導視線。

三明治構圖

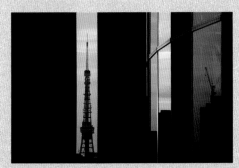

彷彿三明治般
把主角夾起來。
獨特的視角是關鍵。

不管拍什麼，都有成為畫作的魔法時刻

相機操作大致上都習慣了，構圖的方式也記住了。

有沒有什麼速成的方法可以拍出好照片呢？

嗯。

老實說——

我是不是該買台貴一點的相機呢？還是老師妳乾脆給我一台好了！

並不是改用貴一點的相機就可以拍出好照片。

與其執著在工具上，其實還有一個可以改變的地方喔！

咦？什麼??

那就是……

拍攝時間喔。

？什麼？

時間？沒有更厲害的技巧了嗎……

啊——我懂了妳的意思是時間就是金錢？

用錢來買時間嗎？

請先不要管錢的事。

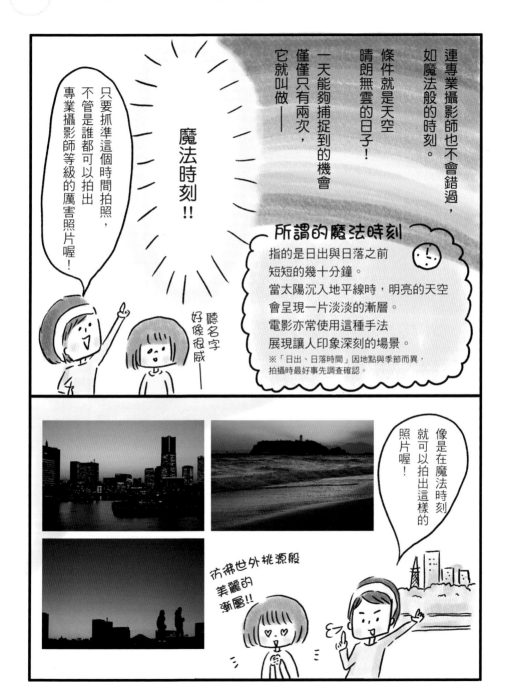

連專業攝影師也不會錯過，如魔法般的時刻。

條件就是天空晴朗無雲的日子！

一天能夠捕捉到的機會僅僅只有兩次，它就叫做——

魔法時刻!!

聽名字好像很威——

只要抓準這個時間拍照，不管是誰都可以拍出專業攝影師等級的厲害照片喔！

所謂的魔法時刻

指的是日出與日落之前短短的幾十分鐘。
當太陽沉入地平線時，明亮的天空會呈現一片淡淡的漸層。
電影亦常使用這種手法展現讓人印象深刻的場景。

※「日出、日落時間」因地點與季節而異，拍攝時最好事先調查確認。

像是在魔法時刻就可以拍出這樣的照片喔！

彷彿世外桃源般美麗的漸層!!

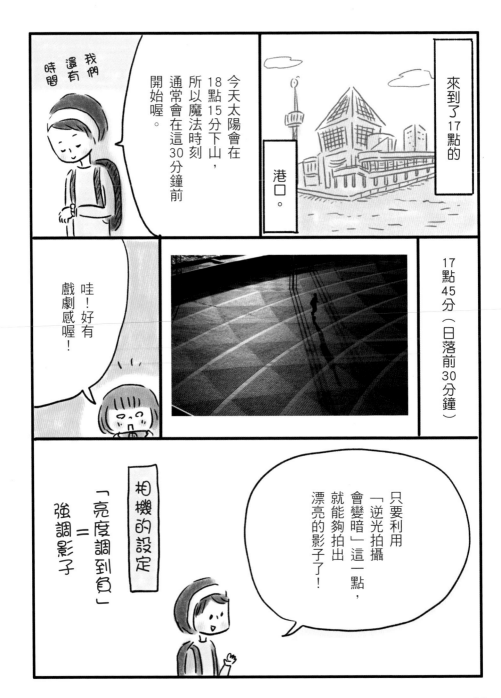

來到了17點的

港口。

我們還有時間

今天太陽會在18點15分下山，所以魔法時刻通常會在這30分鐘前開始喔。

哇！好有戲劇感喔！

17點45分（日落前30分鐘）

只要利用「逆光拍攝會變暗」這一點，就能夠拍出漂亮的影子了！

相機的設定
「亮度調到負」＝強調影子

82

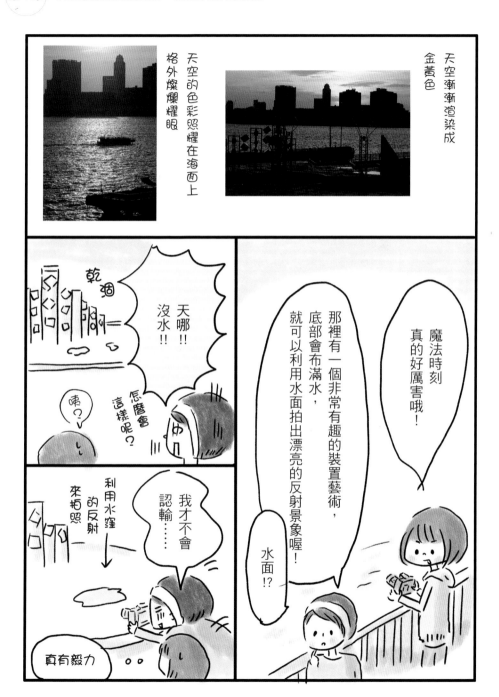

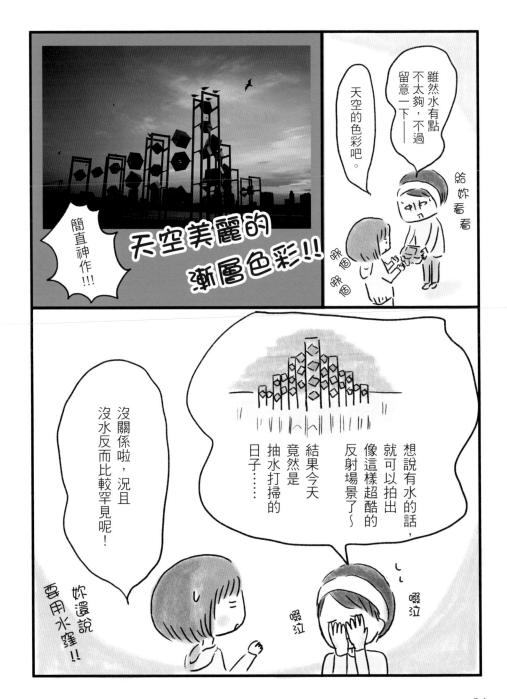

84

但是在魔法時刻拍的話，卻會變得如此酷炫！

大白天拍的話，只會拍到平淡無奇的鳥……

天空的表演秀還沒結束喔！可別就此錯過。

哇 啊啊啊啊

根本就看不出來是在同一個地方拍的相同景物！

好厲害喔!!

19點（日落後45分鐘）

18點45分（日落後30分鐘）

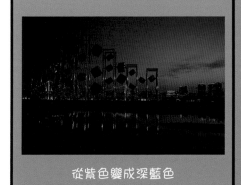

從紫色變成深藍色

從藍色&橘色變成紫色

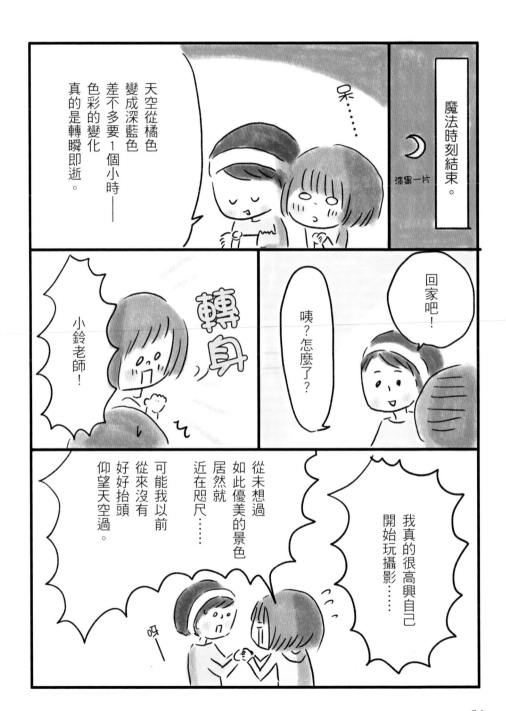

86

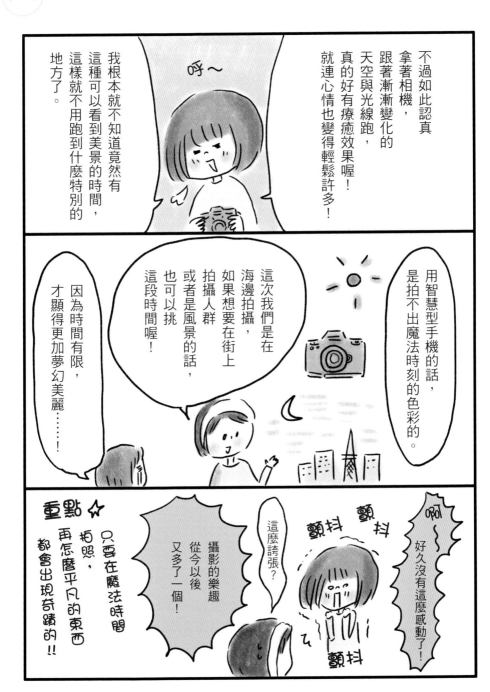

小鈴老師的迷你攝影知識④

絕不後悔的照片檔案挑選方式

好不容易趁勢拍了許多照片，可是一個不小心，記憶卡的容量居然爆了……你是不是也曾經遇過這種事情呢？

其實記憶卡可以容納的相片張數，取決於拍攝時的「畫質」與「尺寸」。

用哪一種檔案模式拍不是都一樣嗎？

一旦按下快門，照片的畫質與尺寸就不能更改，所以這一點非常重要喔！

照片檔案模式大致可以分為「JPEG」與「RAW」這兩種

●JPEG

照片拍好之後，就可以立刻列印或保存的檔案。用智慧型手機拍攝的照片也是這種格式。

雖然因機種而異，不過尺寸通常都標示為「S‧M‧L」，畫質的話則是標示為「Fine（高畫質）‧Normal」。

用手機或者是電腦的話，可能看不出多大差異，但是若要列印或者是製作相簿的話，用尺寸較大的L來拍攝會比較好。

●RAW

正如其名，也就是「原始資料」的意思，可以事後用電腦的修圖軟體調整亮度或色調，適合專業人士使用。

不過這種檔案格式無法直接讀取，所以最好是以「RAW+L Fine」的方式，用JPEG檔再拍一張。

只是每一張RAW格式的照片檔案都非常大，所以剛開始的話，只用JPEG格式來拍攝也沒關係。

> 沒有人會知道何時可以拍出最美的那一刻。
> 為了不讓自己後悔，拍照時就用大一點的格式來拍。

第 **5** 章

數位單眼相機
才能拍出的
世界

讓正在移動的東西定格！

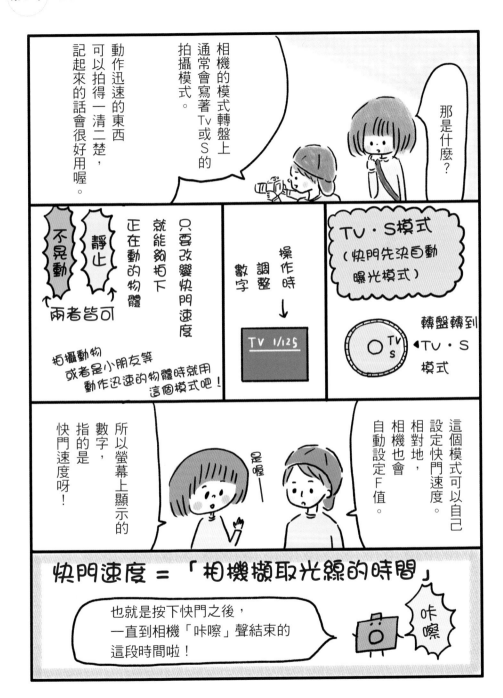

那是什麼？

相機的模式轉盤上通常會寫著Tv或S的拍攝模式。

動作迅速的東西可以拍得一清二楚，記起來的話會很好用喔。

Tv・S模式
（快門先決自動曝光模式）

正在動的物體

靜止　不晃動

兩者皆可

只要改變快門速度就能夠拍下

拍攝動物或者是小朋友等動作迅速的物體時就用這個模式吧！

操作時調整數字

↓

Tv 1/125

轉盤轉到
Tv・S模式

這個模式可以自己設定快門速度。相對地，相機也會自動設定F值。

所以螢幕上顯示的數字，指的是快門速度呀！

是喔～

快門速度＝「相機擷取光線的時間」

也就是按下快門之後，一直到相機「咔嚓」聲結束的這段時間啦！

咔嚓

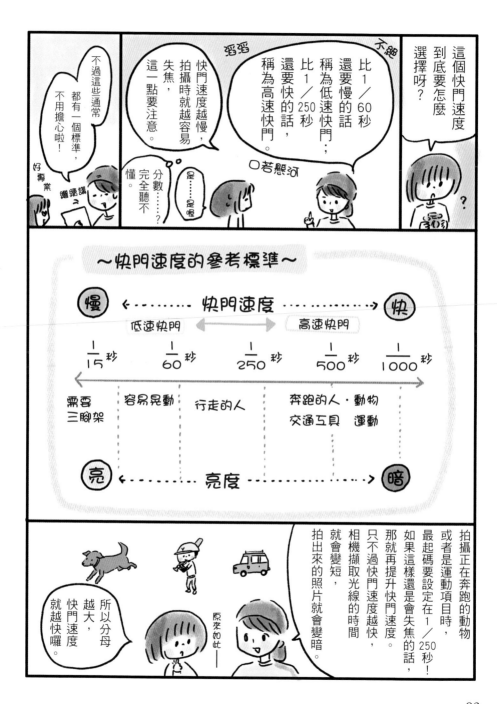

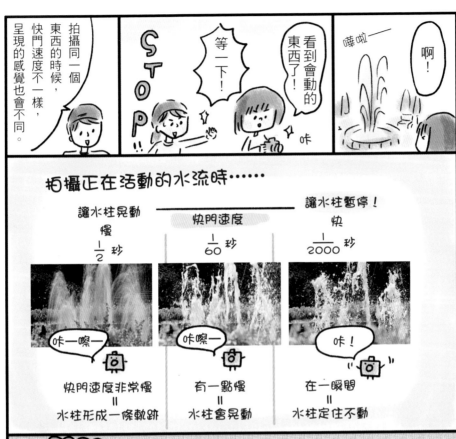

重點

快門速度一旦變快，

動作就會靜止；一旦變慢，動作就會失焦。

～快門速度只有這個地方要注意～

根據相機的機種，有的會省略分數這個部分，不特地標示出來。
不過10" =「10秒」，10=「1/10秒」，這點要注意可別看錯了！

刻意的手震，反而讓日常景色變成電影場景

日本人喜歡「背景模糊的照片」，可是在歐美大受歡迎的卻是「景物晃動的照片」呢～

其實也是攝影技巧之一喔。

很多人都認為「晃動＝失敗」，但是刻意晃動

嗯

是喔……

話還真多～

利用晃動可以讓車子的動作更富有臨場感。

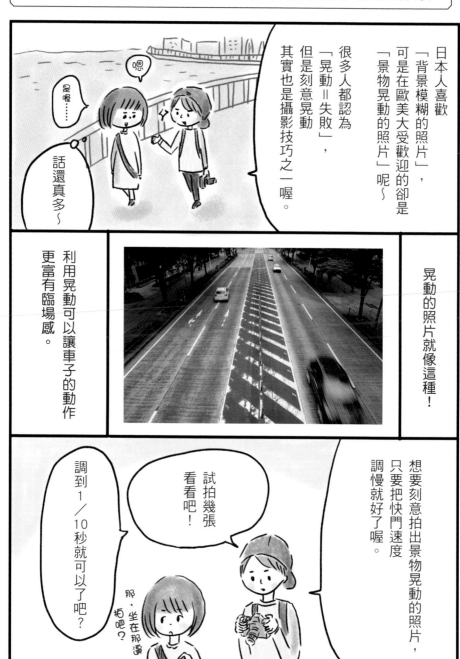

晃動的照片就像這種！

想要刻意拍出景物晃動的照片，只要把快門速度調慢就好了喔。

試拍幾張看看吧！

調到1／10秒就可以了吧？

那，坐在那邊拍吧？

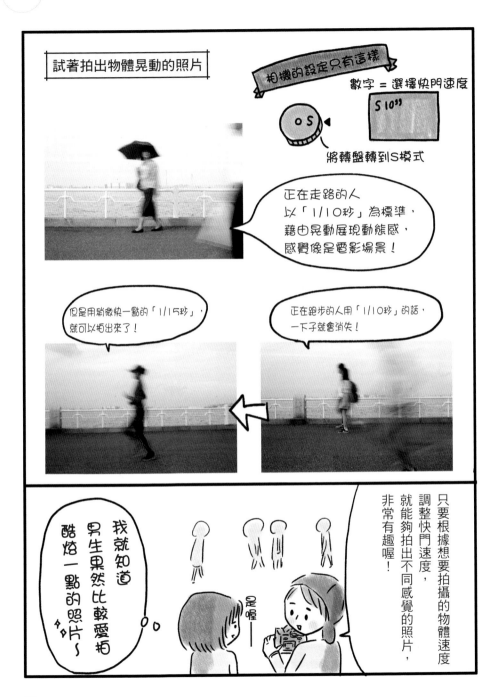

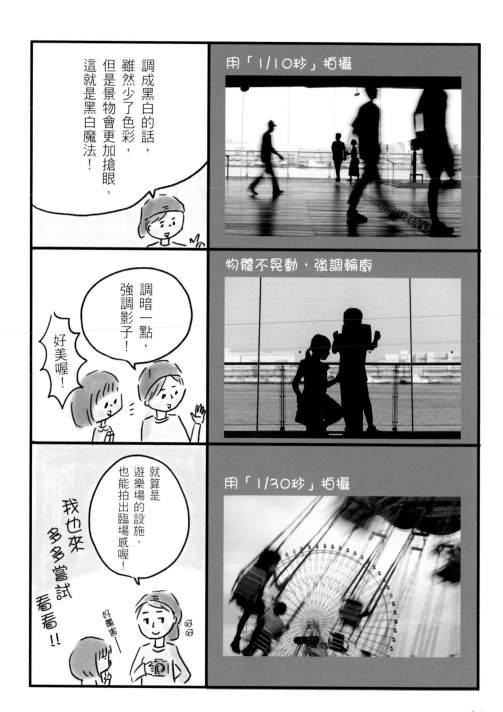

用「1/10秒」拍攝

調成黑白的話，雖然少了色彩，但是景物會更加搶眼，這就是黑白魔法！

物體不晃動，強調輪廓

調暗一點，強調影子！

好美喔！

用「1/30秒」拍攝

就算是遊樂場的設施，也能拍出臨場感喔！

我也來多多嘗試看看！！

好厲害～

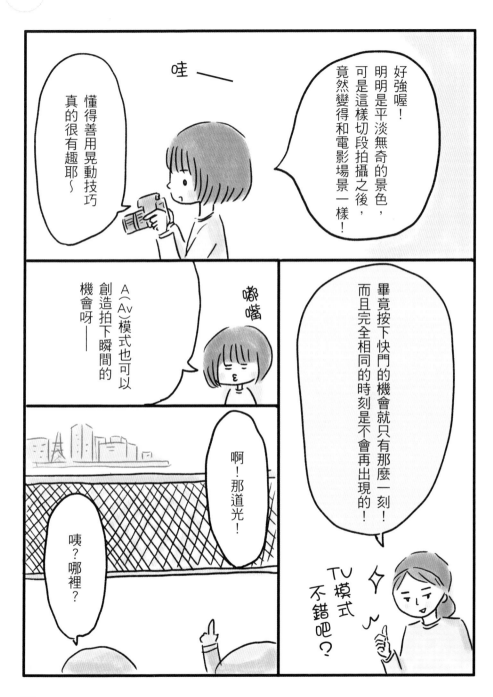

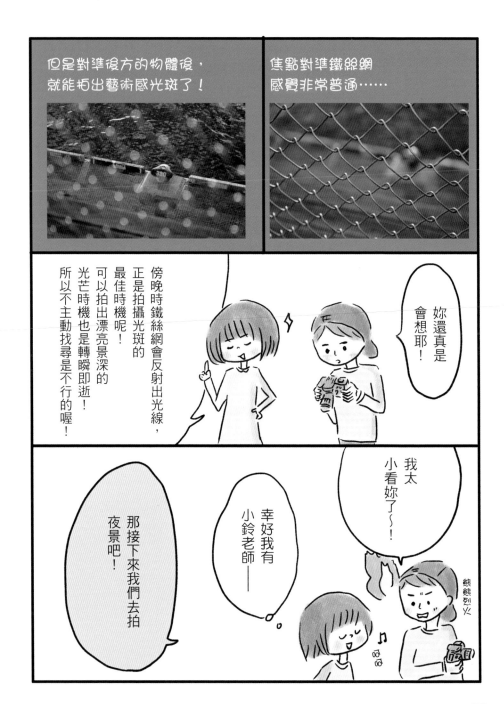

但是對準後方的物體後，
就能拍出藝術感光斑了！

焦點對準鐵絲網
感覺非常普通⋯⋯

傍晚時鐵絲網會反射出光線，
正是拍攝光斑的
最佳時機呢！
可以拍出漂亮景深的
光芒時機也是轉瞬即逝！
所以不主動找尋是不行的喔！

妳還真是
會想耶！

我太
小看妳了～！

幸好我有
小鈴老師——

那接下來我們去拍
夜景吧！

熊熊烈火

小鈴老師MEMO

～讓日常生活場景看起來更不同！ 捕捉觀點的訣竅～

晃眼而過的日常風景。
你是否曾經想過要為它拍照留念呢？
只要換個觀點，
就會看到有別以往的景色喔!!

★ 試著從孔洞中窺探

★ 試著找尋絢麗的影子

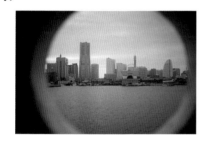

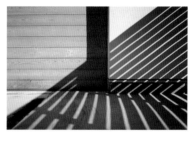

★ 找尋能映照出景致的物體

★ 試著從高處拍攝

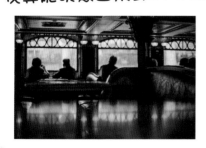

夜拍不再失敗的訣竅

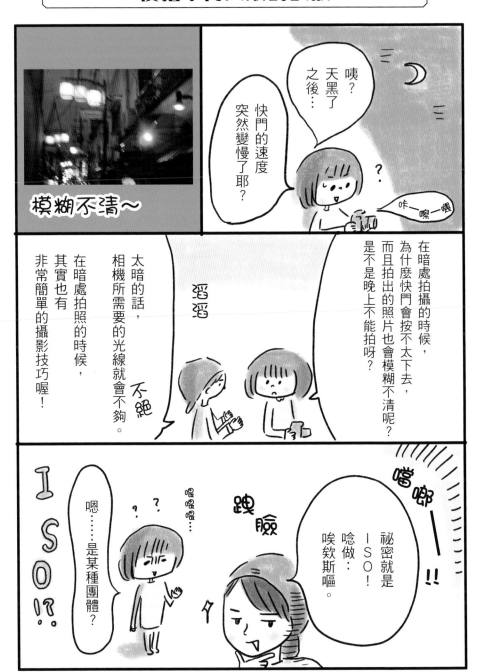

用「量身訂做全自動模式」的話，除了色調與亮度，其他設定也可以自己調整喔。像這個叫做ISO，可以調整感光度。

先試著從液晶螢幕上找到ISO的標示吧。

當相機因為太暗而無法擷取到必要的光量時，可以調高這個數字，這樣拍出來的照片就會比較亮。

拍攝夜景不會失敗的訣竅
其一

①調高ISO感光度

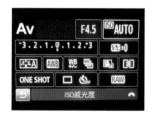

所謂ISO，指的是對光的靈敏程度，又稱「感光度」。

當置身在夜晚或者是室內等較為黑暗的地方時，偶爾會因為光量少而無法拍出明亮的照片。

這時候只要調高ISO的數字，快門速度就會變快，即使是漆黑一片，也能夠拍出清晰的照片，堪稱祕密武器。

不過，ISO也有缺點。

雖然數字調高可以拍明亮的照片，但是卻會出現雜訊，使得照片畫質變差。記得，ISO值超過800就算是高感光度，所以上限盡量控制在3200～6400之間。

ISO感光度

100	800	1600	6400	12800

畫質好	畫質差
快門速度慢	快門速度快
景物容易晃動	景物不易晃動

※當ISO感光度調成自動時，有的相機機種會限制上限，以免數字過高。
※想要讓快門速度加快時，只要提高ISO，拍出的照片就不會變暗。

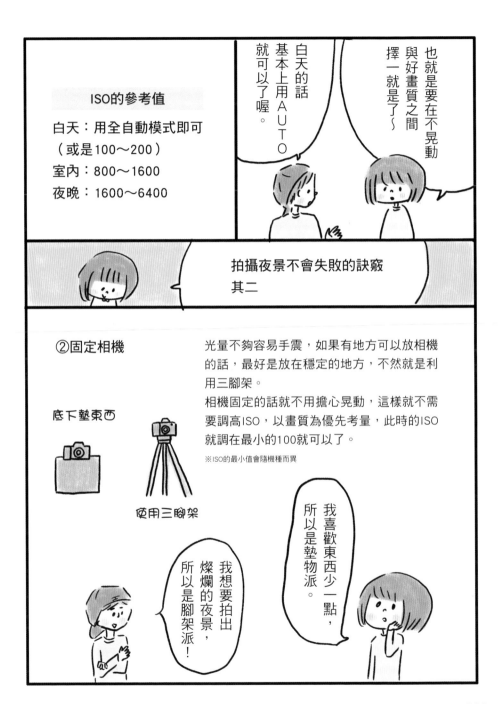

沒有三腳架也可以拍出充滿藝術感的夜景

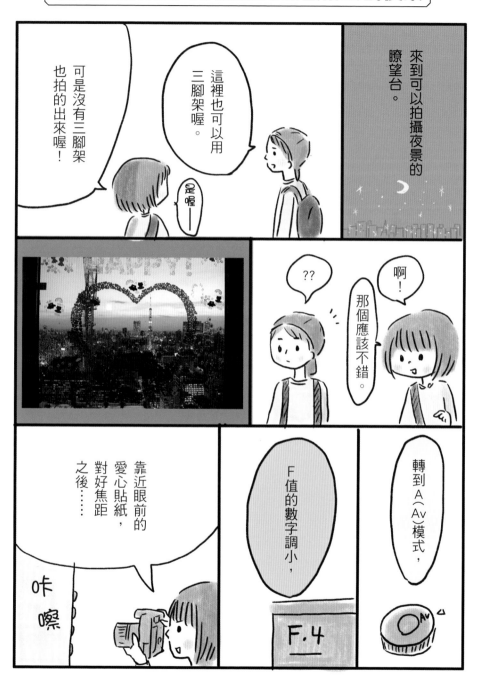

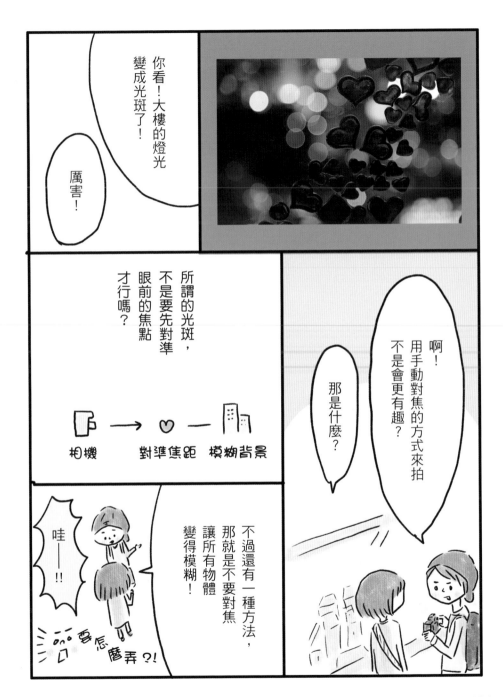

你看！大樓的燈光變成光斑了！

厲害！

所謂的光斑，不是要先對準眼前的焦點才行嗎？

相機　　對準焦距　模糊背景

啊！用手動對焦的方式來拍不是會更有趣？

那是什麼？

不過還有一種方法，那就是不要對焦讓所有物體變得模糊！

哇──!!

要怎麼弄?!

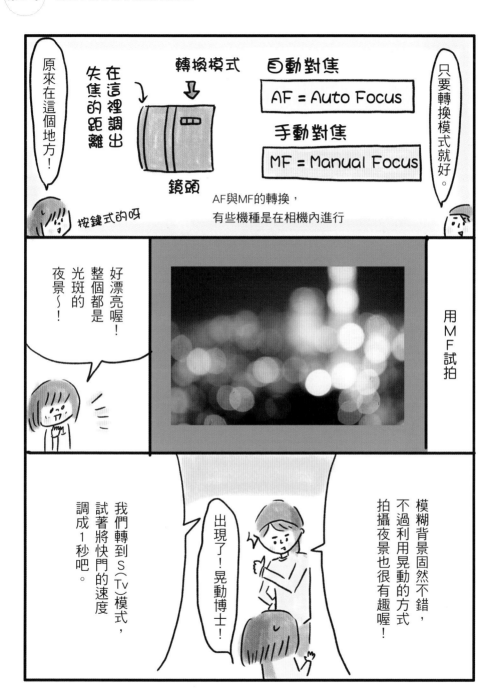

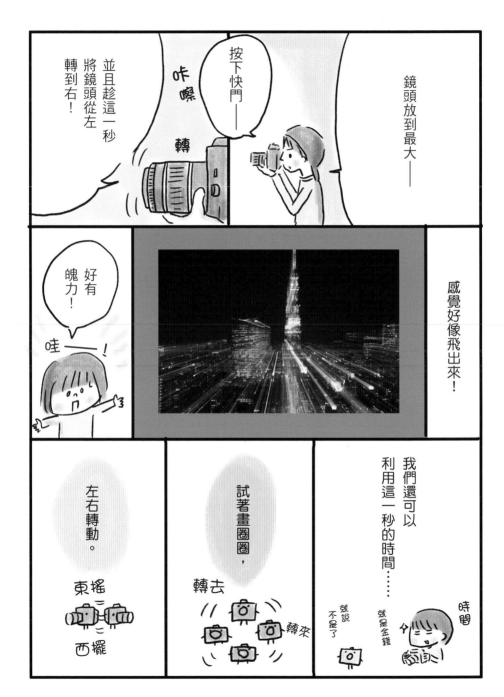

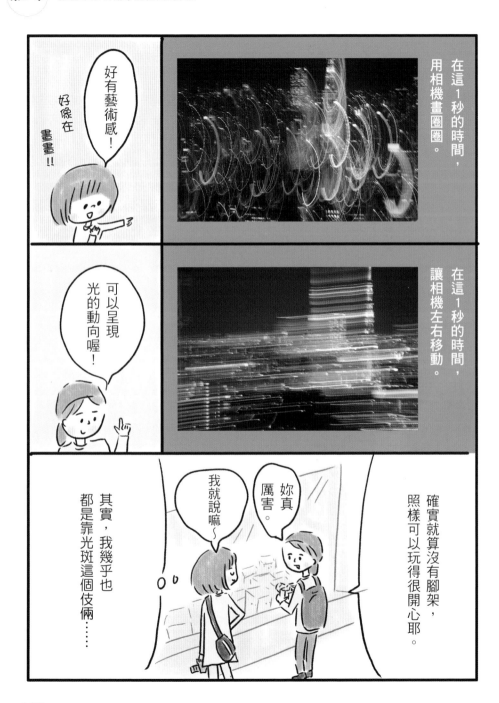

拍攝獨一無二的夜景

要怎麼做？

而且夜景還可以展現風格，我們再多點工夫在這上頭吧！

但是話說回來，有三腳架的話⋯

攝影會更有趣喔！

一口氣改變夜景照片最好用的方式，就是可以調色的白平衡。

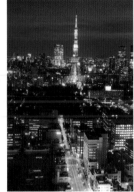

白平衡如果是「全自動」模式的話，雖然看到的和肉眼所見相差不遠，但妳不覺得有點普通嗎？

白平衡的「陰天」模式強調金色色調，可讓色彩更加亮麗燦爛！

而白平衡的「螢光燈」模式展現的無機質藍色色調，彷彿未來世界般酷炫。

108

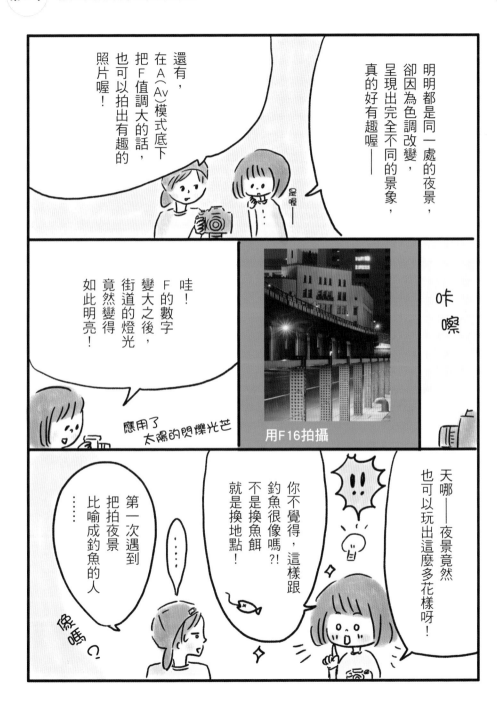

明明都是同一處的夜景，卻因為色調改變，呈現出完全不同的景象，真的好有趣喔——

還有，在A（Av）模式底下把F值調大的話，也可以拍出有趣的照片喔！

足喔——

咔嚓

哇！F的數字變大之後，街道的燈光竟然變得如此明亮！

應用了太陽的閃爍光芒

用F16拍攝

天哪——夜景竟然也可以玩出這麼多花樣呀！

你不覺得，這樣跟釣魚很像嗎?!不是換魚餌就是換地點！

第一次遇到把拍夜景比喻成釣魚的人……

釣嗎？

翱翔在肉眼看不見的光彩世界裡

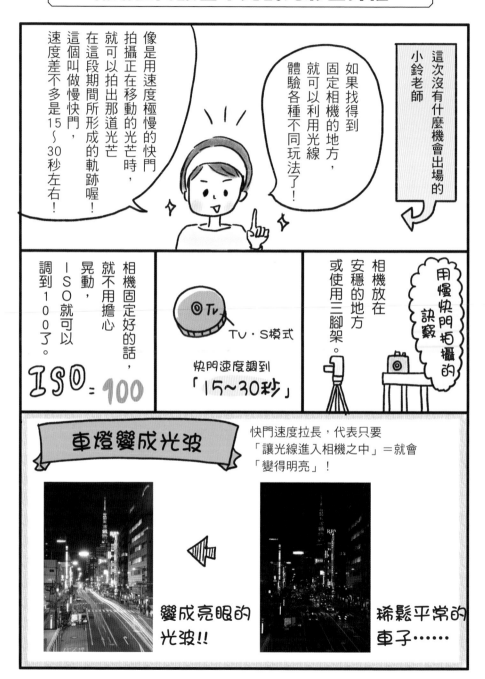

這次沒有什麼機會出場的
小鈴老師

如果找得到
固定相機的地方，
就可以利用光線
體驗各種不同玩法了！

像是用速度極慢的快門
拍攝正在移動的光芒時，
就可以拍出那道光芒
在這段期間所形成的軌跡喔！
這個叫做慢快門，
速度差不多是15～30秒左右！

相機固定好的話，
就不用擔心
晃動，
ISO就可以
調到100了。

ISO＝100

Tv・S模式

快門速度調到
「15～30秒」

相機放在
安穩的地方
或使用三腳架。

用慢快門拍攝的
訣竅

車燈變成光波

快門速度拉長，代表只要
「讓光線進入相機之中」＝就會
「變得明亮」！

變成亮眼的
光波!!

稀鬆平常的
車子……

110

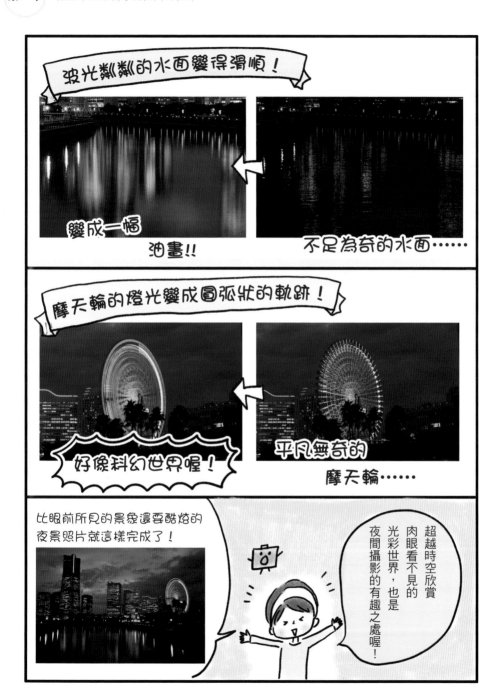

小鈴老師的迷你攝影知識⑤

利用色彩讓照片更富特色的訣竅

我們已經學會如何利用白平衡自由調整照片的色調，例如「偏紅」或「偏藍」。但還是有人會想要調出專屬於自己的色彩！這時候最適合的功能，就是「白平衡偏移」了※。

除了可以調整的色調，另外再加上綠色與粉紅色，就可以拍出心目中的照片了。

※有的廠商會用「白平衡校正」這個說法

移動座標，調整各種色彩。

G green（強調綠色）
M magenta（強調粉紅色）
B blue（強調藍色）
A umber（強調紅色）

設定的最佳順序是
①在白平衡模式下決定整張照片的色彩，
②先朝G～M的方向調整色調，
③再視情況朝B～A的方向調整。

●強調G（綠色）

讓青翠的新綠
更加鮮艷！

●強調M（粉紅色）

讓滿天晚霞
變得更浪漫！

●強調B（藍色）

與天空融為
一體的
神奇世界！

●強調A（紅色）

洋溢異國風情
的氣氛！

看膩了平日風景，不妨為其增添一些獨特的色彩吧！

第6章

忍不住想要
秀給大家看的
精彩照片拍法

拍攝花朵的成敗關鍵在於位置

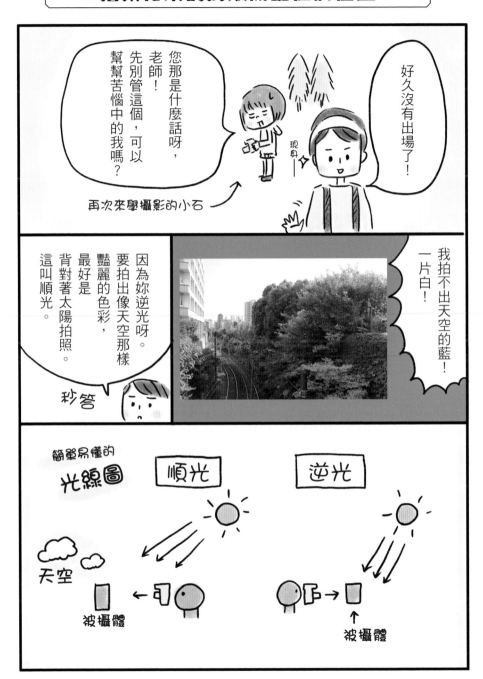

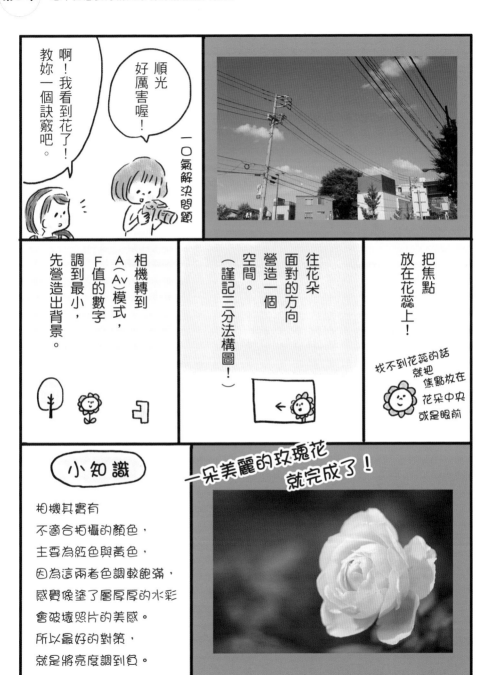

教妳一個訣竅吧。

啊！我看到花了！

順光好厲害喔！

一口氣解決問題

相機轉到A（Av）模式，F值的數字調到最小，先營造出背景。

往花朵面對的方向營造一個空間。
（謹記三分法構圖！）

把焦點放在花蕊上！

找不到花蕊的話就把焦點放在花朵中央或是眼前

小知識

相機其實有不適合拍攝的顏色，主要為紅色與黃色，因為這兩者色調較飽滿，感覺像塗了層厚厚的水彩會破壞照片的美感。所以最好的對策，就是將亮度調到負。

一朵美麗的玫瑰花就完成了！

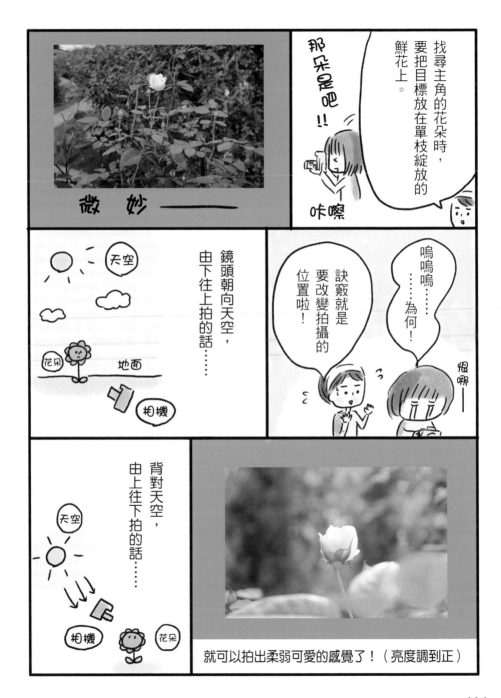

找尋主角的花朵時，要把目標放在單枝綻放的鮮花上。

那朵朵吧!!

咔嚓

微妙——

鏡頭朝向天空，由下往上拍的話……

天空

花朵　地面

相機

嗚嗚嗚……
……為何！

訣竅就是要改變拍攝的位置啦！

恨哪——

背對天空，由上往下拍的話……

天空

相機　花朵

就可以拍出柔弱可愛的感覺了！（亮度調到正）

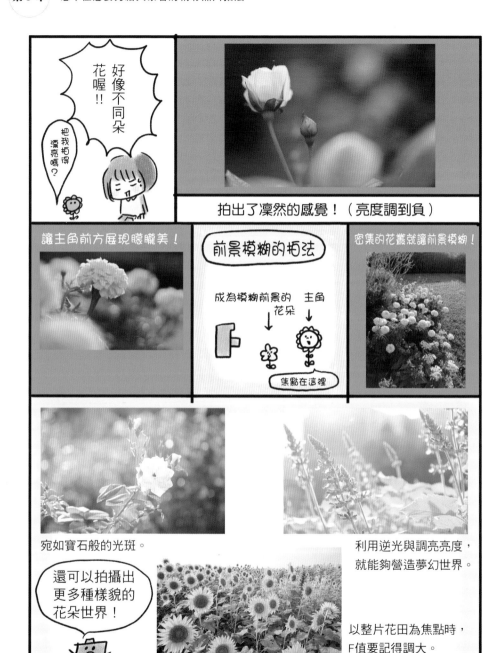

拍出了凜然的感覺！（亮度調到負）

讓主角前方展現朦朧美！

前景模糊的拍法

成為模糊前景的花朵　　主角

焦點在這裡

密集的花叢就讓前景模糊！

宛如寶石般的光斑。

利用逆光與調亮亮度，就能夠營造夢幻世界。

還可以拍攝出更多種樣貌的花朵世界！

以整片花田為焦點時，F值要記得調大。（F8～11）

營造美味♡的魔法三節拍

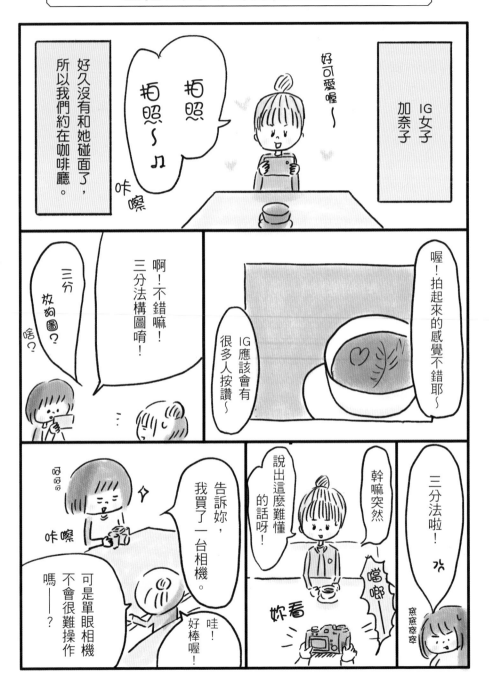

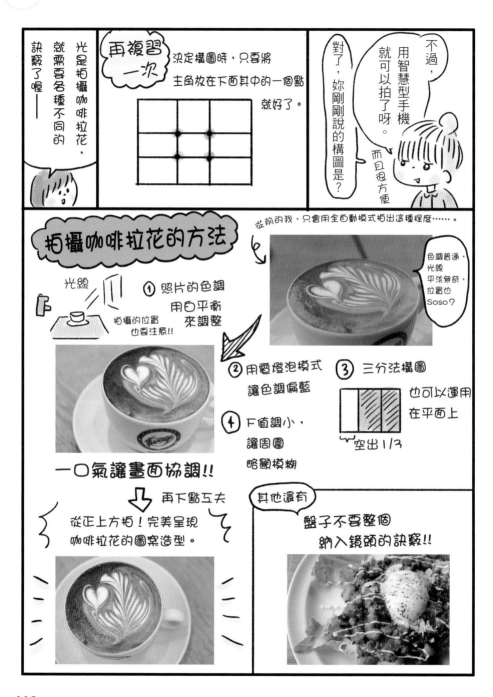

再複習一次

決定構圖時，只要將主角放在下面其中的一個點就好了。

不過，用智慧型手機就可以拍了呀。

而且很方便

對了，妳剛剛說的構圖是？

光是拍攝咖啡拉花，就要各種不同的訣竅了喔——

拍攝咖啡拉花的方法

從前的我，只會用全自動模式拍出這種程度……。

色調普通，光線平淡無奇，位置也Soso？

光線

拍攝的位置也要注意!!

① 照片的色調用白平衡來調整

② 用電燈泡模式讓色調偏藍

③ 三分法構圖 也可以運用在平面上

空出1/3

④ F值調小，讓周圍略顯模糊

一口氣讓畫面協調!!

再下點工夫

從正上方拍!完美呈現咖啡拉花的圖案造型。

其他還有

盤子不要整個納入鏡頭的訣竅!!

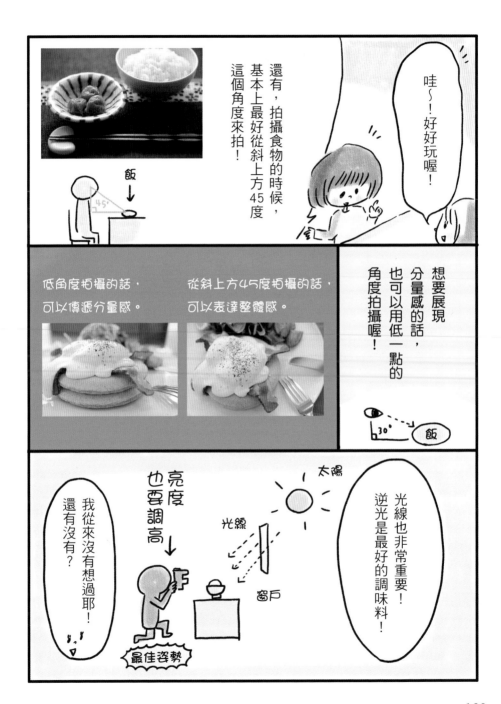

哇～！好好玩喔！

還有，拍攝食物的時候，基本上最好從斜上方45度這個角度來拍！

飯

45°

想要展現分量感的話，也可以用低一點的角度拍攝喔！

30°　飯

低角度拍攝的話，可以傳遞分量感。

從斜上方45度拍攝的話，可以表達整體感。

亮度也要調高

我從來沒有想過耶！還有沒有？

最佳姿勢

太陽

光線

窗戶

光線也非常重要！逆光是最好的調味料！

120

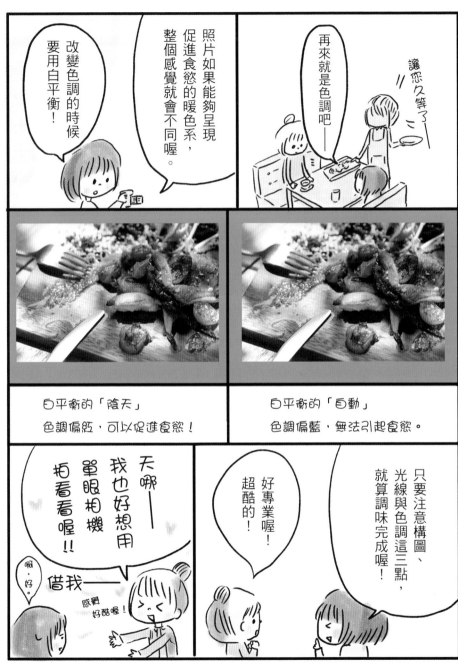

改變色調的時候要用白平衡！

照片如果能夠呈現促進食慾的暖色系，整個感覺就會不同喔。

再來就是色調吧——

讓您久等了——

白平衡的「陰天」
色調偏紅，可以促進食慾！

白平衡的「自動」
色調偏藍，無法引起食慾。

天哪——
我也好想用單眼相機拍看看喔！！

借我——
感覺好酷喔！

啊，好。

好專業喔！
超酷的！

只要注意構圖、光線與色調這三點，就算調味完成喔！

把動物拍得更可愛的五個訣竅

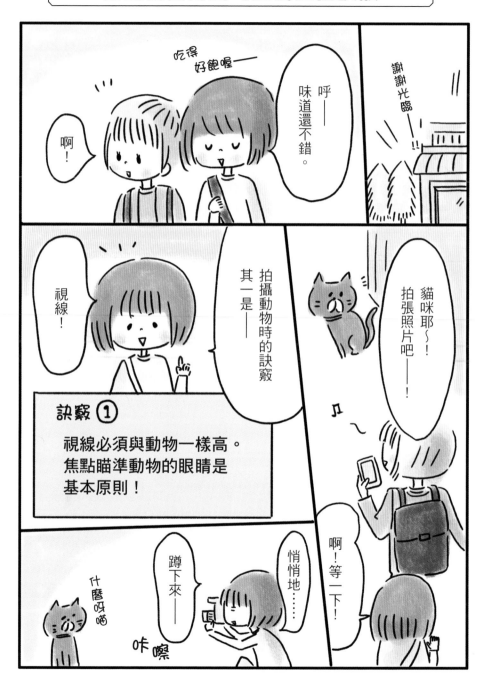

天哪！拍得好可愛喔——！

其二——

利用熟悉的逆光！

訣竅②

逆光拍攝的話，
毛色會變得更亮麗。

實際拍攝的樣子！

完美捕捉到貓咪的視線！

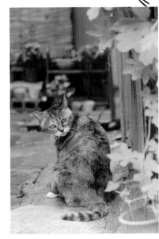

實際拍攝的樣子！

鬍子與毛色亮麗燦爛，看起來更可愛！

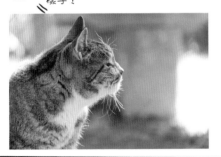

閃亮——☆

可愛度倍增！！

像右邊照片的狗狗讓周圍的光芒映入牠眼中，就可以讓眼睛更加炯炯有神。所以要儘量找出可以散發出光芒的角度喔！

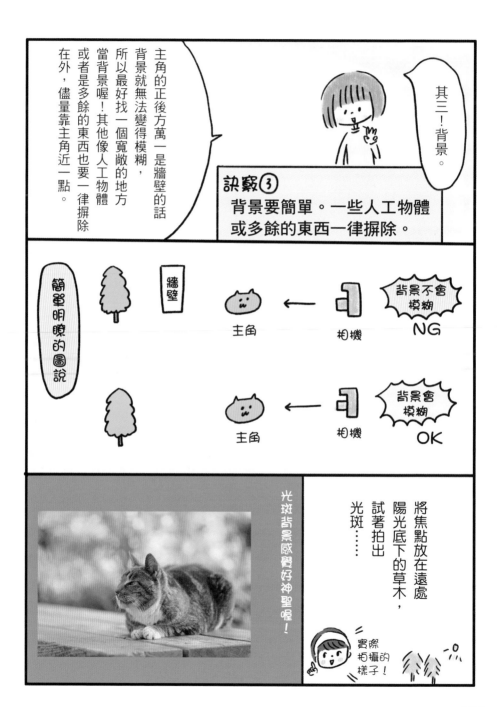

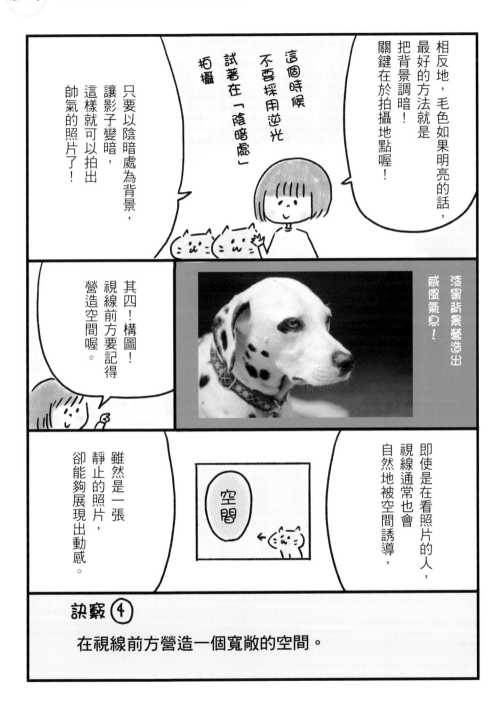

相反地，毛色如果明亮的話，最好的方法就是把背景調暗！關鍵在於拍攝地點喔！

這個時候不要採用逆光，試著在「陰暗處」拍攝

只要以陰暗處為背景，讓影子變暗，這樣就可以拍出帥氣的照片了！

漆黑背景營造出威風氣息！

其四！構圖！視線前方要記得營造空間喔。

即使是在看照片的人，視線通常也會自然地被空間誘導，

雖然是一張靜止的照片，卻能夠展現出動感。

空間

訣竅④

在視線前方營造一個寬敞的空間。

還有其他，各式各樣的構圖法

利用三明治構圖，
一舉引人注目！

拍攝正面的中央構圖，
緊緊抓住視線！

訣竅其五！
快門速度！

噹噹──

別緊張！

噠!!

跑的速度好快喔！

汪汪！

!!

快門速度大約調到「1/500秒」，
但是要視奔跑速度適時調整。
如果遇到光線較少的陰天或傍晚時，為了避免晃動，
可以將ISO調高到「800～1600」比較安心。

訣竅⑤

被攝體正在奔跑的時候
只要改變快門速度，
就能夠讓動作靜止！

要轉到
S（Tv）模式喔！

展現120%迷人魅力的人物拍攝

訣竅1. 相機鏡頭對準正面！

面對面
盯

拍照的時候要從正面拍！從上方拍的話頭會顯得過大，基本上是NG的。相反地，如果是小孩子或者是小動物的話反而可以強調可愛的感覺，所以OK。因此拍攝時記得要根據被攝體的情況，加以區分。

訣竅2. 在「逆光」或「陰暗」處拍攝

順光

逆光

臉上會出現影子

臉部周圍會變得明亮，秀髮也會亮麗燦爛！

太陽西斜的午後是最佳拍攝時段

訣竅3. 拍攝上半身的時候，頭頂上方不要留空間。

空空蕩蕩

實際拍攝的時候會變成這樣!!

光線會因為拍攝位置而改變喔!

❀ 拍攝的環境不同,感覺竟然差這麼多!

×陽光直射的話,
臉部會出現影子。

○陰暗處的話,就不用
擔心影子了!

○逆光的話,
光線會更柔和!

❀ 花點心思在構圖上

×頭頂上
有空間的話
會失去平衡。

○頭頂上不留
任何空間
會比較平衡!

但全身照的話就剛好相反!

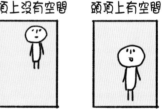

頭頂上沒有空間　　頭頂上有空間

× 臉看起來會很短　○ 整體看起來比較均勻

❀ 利用漂亮的牆面

營造模糊背景時,鏡頭要轉到望遠的那一端;
清楚拍攝背景時,鏡頭要轉到廣角的那一端!

鏡頭數字越小
就越靠近
廣角端!

真是累死我了。

好厲害哦
超級
謝謝妳!!

128

有相機陪伴的四季之旅

只要這樣跟相機共同相處一年，應該可以拍出各種不同的照片吧！

它就是最佳夥伴!!

這就是攝影的樂趣呀！

只要記住學到的訣竅，就能夠拍出不錯的照片喔！

春天感覺的照片

• 輕飄飄的櫻花

亮度調到最亮，營造出夢幻感。

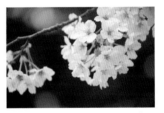

色調設定在白平衡的「陰天」，強調粉紅色彩。

雨天感覺的照片

• 捕捉雨滴波紋

拍出漂亮的波紋要用S(Tv)模式，並且設定在「1/250秒」。

• 將水窪納入鏡頭中

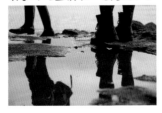

映照出水窪中的另一個世界。

夏 天感覺的照片 🍉

• 讓祭典氣氛更熱絡

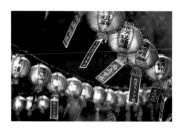

有時紅燈籠的色調會偏白。想要強調紅色的話，白平衡就要設定在「陰天」或「陰暗處」。
但是這樣會太暗，所以ISO要調在800～1600。

• 拍出浪漫海景

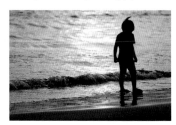

夕陽時分，天空的顏色映照在海灘上，營造出詩情畫意的氣氛。
如果想要強調橘色的話，將白平衡調在「陰天」或「陰暗處」即可。

秋 天感覺的照片 🌲

• 讓紅葉的色彩更加鮮豔

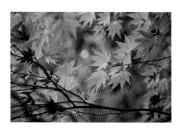

拍攝紅葉時，
將目標放在光線穿透葉片所形成的逆光。
用白平衡中的「陰天」，
就可以拍出火紅的色彩。
摒除樹枝，將焦點集中在葉片上。

• 讓月亮充滿神祕氛圍

鏡頭放到最大，
這樣比較容易對焦。
皎潔的月亮非常好照，
所以亮度要調到負。

冬天感覺的照片

● 璀璨奪目的燈飾

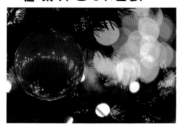

即使是燈飾的微光，
也能夠變成碩大的光斑。
不過燈飾的光量出奇微弱，
因此ISO要調到1600才行。

● 美麗的天空漸層

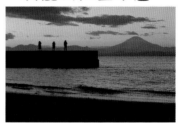

晴朗無雲的冬季天空，
捕捉到魔法時刻的機率非常高。
只要亮度調到負，
就可以拍出鮮豔亮麗的天空了。

相機具有可以把暗物拍亮，
亮物拍暗的性質喔。
所以拍攝晚霞或者是顏色較暗的
東西時，要把亮度調到負；
拍攝櫻花或雪花等顏色較白的
東西時，就把亮度調到正吧！

調亮拍攝　

調暗拍攝　

到目前為止
我已經不知不覺地
錯過了好幾個季節，
可惜呀可惜……

呼
……

感慨……

就是因為有了相機，
我們才能細細品味呀。

小鈴老師的迷你攝影知識⑥

擴大可以拍攝的世界！踏入鏡頭的天地

可以交換鏡頭是數位單眼相機的醍醐味！鏡頭上所表示的數字（焦點距離）越小，拍攝的畫面就越廣（廣角）；數字越大，遠處的景物就可以拉近拍攝（望遠），因此挑選的時候要好好確認！接下來要介紹幾種值得推薦的鏡頭。

想要讓背景更模糊！

▶定焦鏡頭

適合作為下一顆入手的鏡頭。
魅力就是F值更小，有F2.8、F2、F1.4……，可以拍出非常朦朧的背景。即使是暗處，照樣能夠拍出明亮的照片，但 是無法放大拍攝。
這種鏡頭適合拍人物、料理與花朵，而第一顆定焦鏡頭，建議選擇比較接近人類視野的50mm這個標準定焦鏡頭。

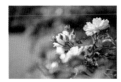 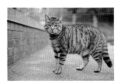

用50mm、F2.8的鏡頭拍攝　　　用50mm、F1.8的鏡頭拍攝

想要靠近一點拍！

▶微距鏡頭

可以將微小物體放大拍攝的鏡頭，拍出被攝體的1/2倍至等倍的景象。一般的標準變焦鏡頭可以靠近拍攝的距離非常有限，但如果是微距鏡頭，拍攝的時候就可以靠得更近了。
建議選擇100mm左右的中望遠微距鏡頭。

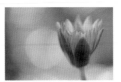

用90mm的微距鏡頭拍攝　　　用50mm的微距鏡頭拍攝

想要更寬一點！

▶廣角鏡頭

通常指的是比35mm還要短的鏡頭，可以拍出超越人類視野的範圍。
24mm以下的稱為超廣角鏡頭，可讓狹窄的室內看起來更加寬敞，或是將大型建築物整個納入鏡頭之中，非常實用。
但是要注意的是影像扭曲。越靠近照片邊緣，呈現的影像就會越大，所以拍攝人物時，最好將人擺在正中央。

用17mm的鏡頭拍攝　　　用24mm的鏡頭拍攝

想要讓遠物大一點！

▶望遠鏡頭

通常指的是比70mm還要長的鏡頭，可以放大拍自己無法靠近，或者是距離相當遙遠的被攝體。是一顆適合在孩子的運動會或發表會上，從遠處拍攝的寶貴鏡頭。

各用200mm的鏡頭拍攝

沒有人會告訴你的鏡頭陷阱

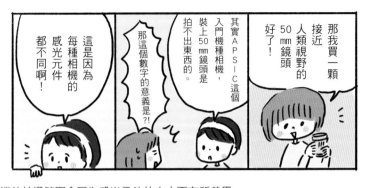

相機的拍攝範圍會因為感光元件的大小而有所差異。
像「APS-C」的感光元件比「全片幅」小，所以能夠拍攝的範圍就會比較狹窄。

「全片幅」與「APS-C」拍攝範圍的差異

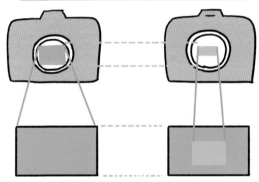

全片幅可以拍攝的範圍　　　　　　APS-C可以拍攝的範圍

比較麻煩的是，攝影這個領域統一以全片幅拍攝的視野範圍為標準規格。使用全片幅以外的機種拍攝時，若要知道標準視野是多少，就要算出等同於全片幅多少mm的焦距，這就是攝影專業術語中所說的「35mm焦距換算」。
感光元件的尺寸因相機製造商而異，有點紊亂，但是基本上絕大多數都可用下列這個公式來換算。

APS-C的焦點距離（標記在鏡頭上的數字）×1.5=全片幅的焦點距離
（不過Canon要×1.6倍）

M4/3的焦點距離×2=全片幅的焦點距離

有了這張表就不會算錯了！鏡頭更換一覽表

就算知道自己想要的視野是多少，可是在買鏡頭的時候卻還要自己去計算……麻煩就算了，還會忘記呢……

放心啦！只要看下面那張圖表就可以一目了然喔！

假設想要買一顆「50mm」的鏡頭

使用的相機機種如果是「APS-C」

選擇「35mm」的鏡頭，視野就可以變成50mm了！

APS-C 相機（1.5倍）	
希望的視角大小	挑選的鏡頭視角大小
24mm	16mm
35mm	25mm
50mm	35mm
85mm	50mm
150mm	100mm

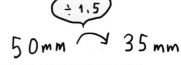

只要將希望的視角大小除以1.5就好了！！

（※不過Canon的要÷1.6）

使用的相機機種如果是「M4/3」

選擇「24mm」的鏡頭，視野就可以變成50mm了！

M4/3（2倍）	
希望的視角大小	挑選的鏡頭視角大小
20mm	10mm
32mm	16mm
48mm	24mm
70mm	35mm
100mm	50mm

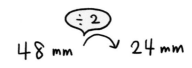

只要將希望的視角大小除以2就好了！！

第7章

讓照片
有購買價值的
專業拍法

什麼才是不錯的照片？

孕育暢銷商品照片的神奇光線

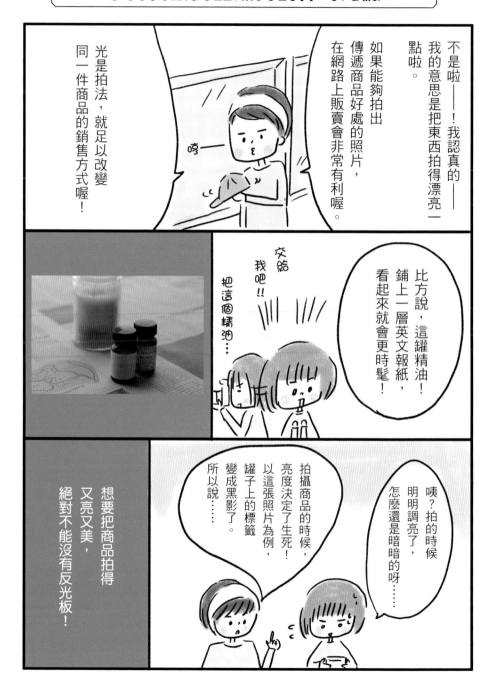

不是啦——！我認真的——我的意思是把東西拍得漂亮一點啦。

如果能夠拍出傳遞商品好處的照片，在網路上販賣會非常有利喔。

光是拍法，就足以改變同一件商品的銷售方式喔！

比方說，這罐精油！鋪上一層英文報紙，看起來就會更時髦！

把這個精油…

交給我吧！！

咦？拍的時候明明調亮了，怎麼還是暗暗的呀……

拍攝商品的時候，亮度決定了生死！以這張照片為例，罐子上的標籤變成黑影了。所以說……

想要把商品拍得又亮又美，絕對不能沒有反光板！

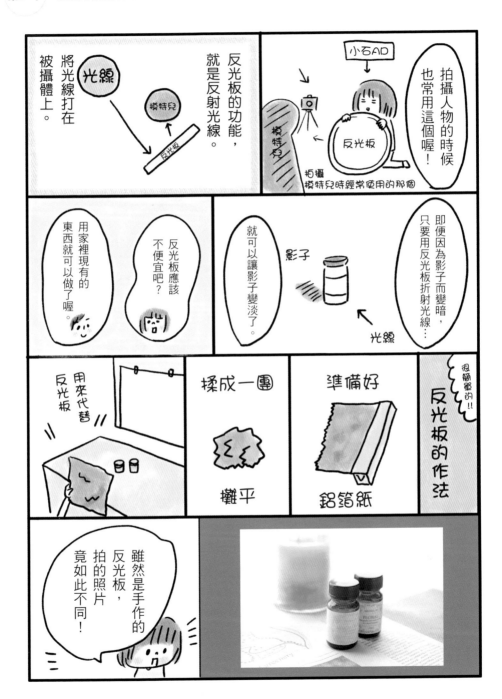

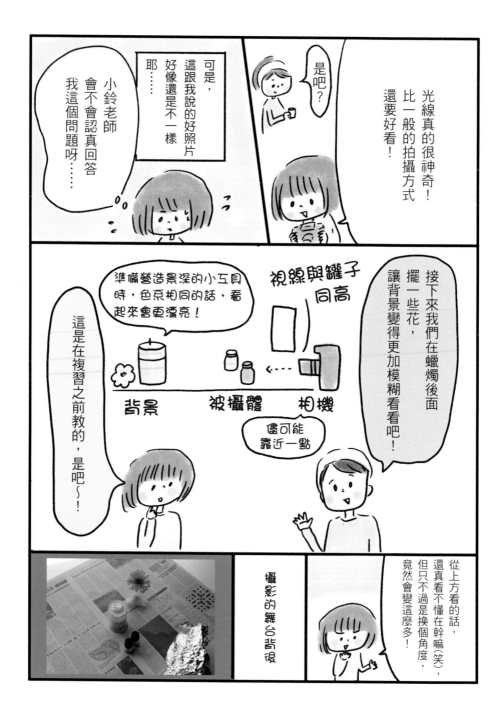

光線真的很神奇！比一般的拍攝方式還要好看！

是吧？

可是，這跟我說的好照片好像還是不一樣耶……

小鈴老師會不會認真回答我這個問題呀……

接下來我們在蠟燭後面擺一些花，讓背景變得更加模糊看看吧！

視線與罐子同高

準備營造景深的小工具時，色系相同的話，看起來會更漂亮！

背景　被攝體　相機

儘可能靠近一點

這是在複習之前教的，是吧～！

從上方看的話，還真看不懂在幹嘛(笑)，但只不過是換個角度，竟然會變這麼多！

攝影的舞台背後

140

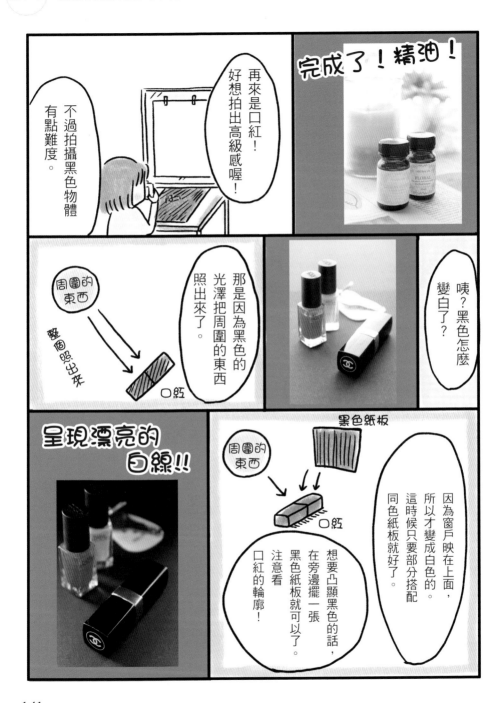

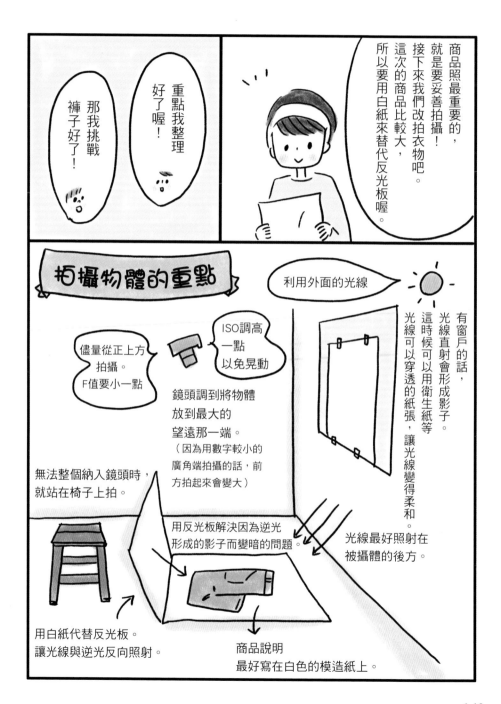

有反光板　　　　　　　　　無反光板

光線補足之後
不僅變得明亮，
褲子上的皺摺
也消失了！

哇！亮度
截然不同耶。

在室內拍攝的時候
顏色偶爾會偏紅，
這時候記得用
白平衡來調整喔。

有反光板　　　　　　無反光板

光線補足之後
不僅影子消失了，
連圖案也拍得
一清二楚！

衣服類的話
可以先用蒸氣熨斗
燙平。

帽子的話只要
在裡頭塞報紙
讓形狀挺出來
就好了。

其他拍攝物體的訣竅

●背景採用斜線構圖

注意木頭線條。縱橫垂直方向有線條的話，看起來會不穩。

木頭線條改成斜置。讓後方出現深度，感覺更加協調。

從旁邊打光，也就是利用「側光」的方式，這樣會更有立體感喔。

●在後方設置燈飾，讓背景模糊，形成光斑！

●在書上擺個戒指，打上燈光之後，就會出現愛心！

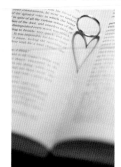

也可以拍出這種非常漂亮的小東西照片喔。

咦？時鐘的圓盤無法對上焦距！

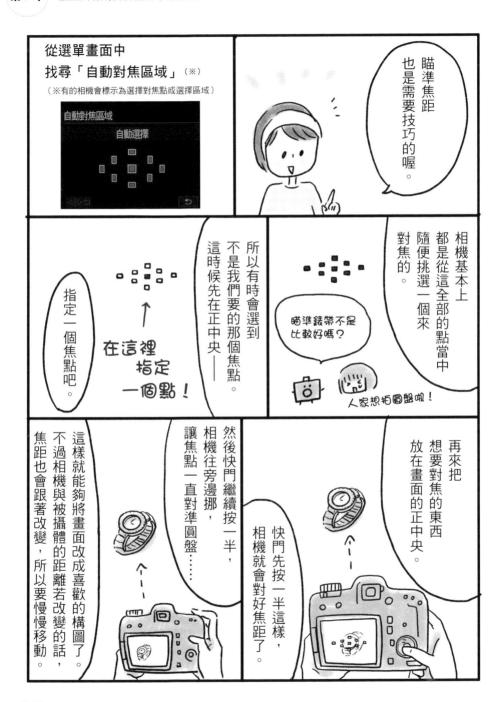

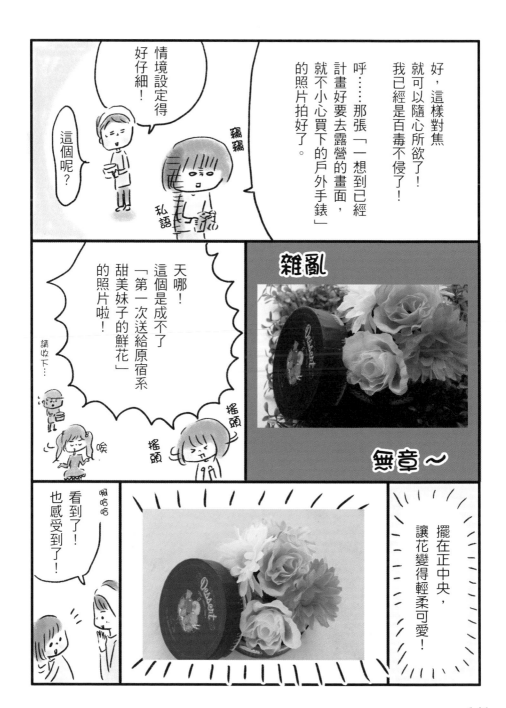

好，這樣對焦
就可以隨心所欲了！
我已經是百毒不侵了！

呼⋯⋯那張「一想到已經
計畫好要去露營的畫面，
就不小心買下的戶外手錶」
的照片拍好了。

情境設定得
好仔細！

這個呢？

竊竊

私語

雜亂

無章～

天哪！
這個是成不了
「第一次送給原宿系
甜美妹子的鮮花」
的照片啦！

請收下⋯

搖頭

搖頭

唉

擺在正中央，
讓花變得輕柔可愛！

看到了！
也感受到了！

嘿嘿嘿

146

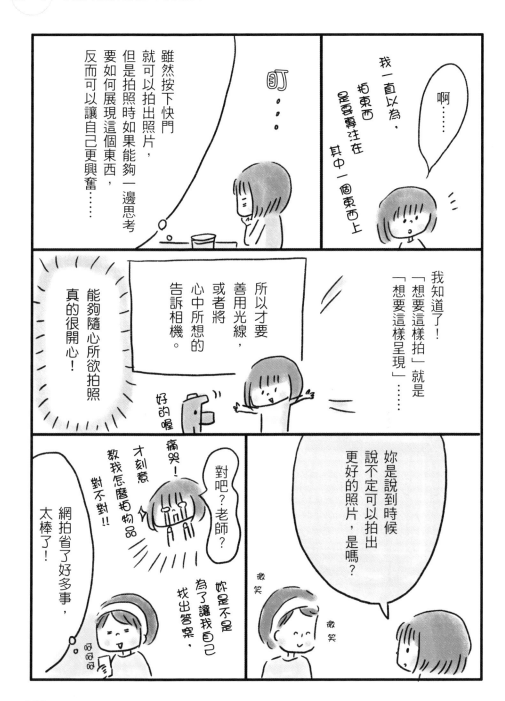

有了相機
還算不錯的每一天

好了，要去蘇格蘭了

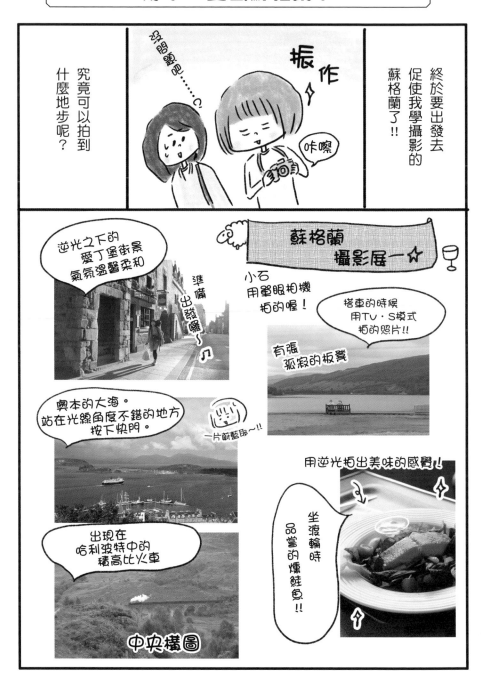

150

你看一—‼

哇……

當我為了欣賞絕境
特地跑到天空島
這個地方時，
我之所以瘋狂地
不斷按下快門，
就是為了把這份感動
傳遞給大家知道。

回國後

整理照片中
↓

來看看
有沒有拍好的
照片。

‼

152

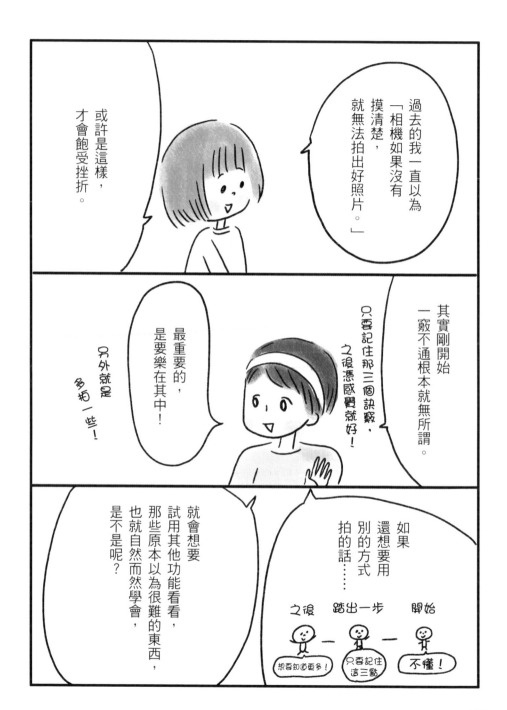

154

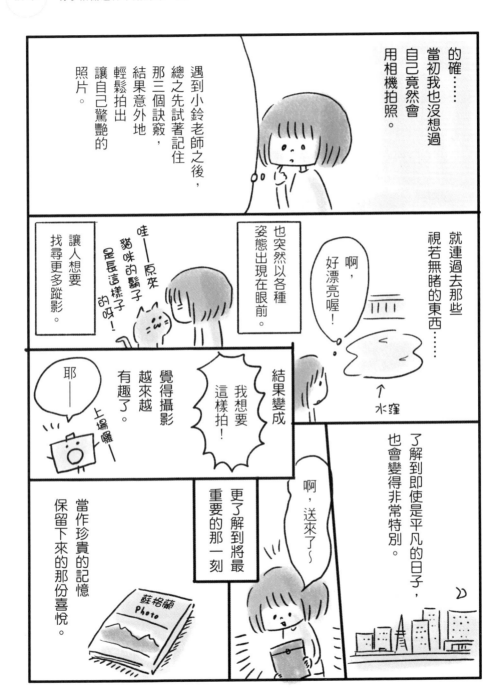

的確……當初我也沒想過自己竟然會用相機拍照。

遇到小鈴老師之後，總之先試著記住那三個訣竅，結果意外地輕鬆拍出讓自己驚艷的照片。

就連過去那些視若無睹的東西……

啊，好漂亮喔！

↑水窪

也突然以各種姿態出現在眼前。

哇──原來貓咪的鬍子是長這樣子的呀！

讓人想要找尋更多蹤影。

結果變成我想要這樣拍！

覺得攝影越來越有趣了。

耶──

上場囉──

了解到即使是平凡的日子，也會變得非常特別。

啊，送來了～

更了解到將最重要的那一刻

蘇格蘭 Photo

當作珍貴的記憶保留下來的那份喜悅。

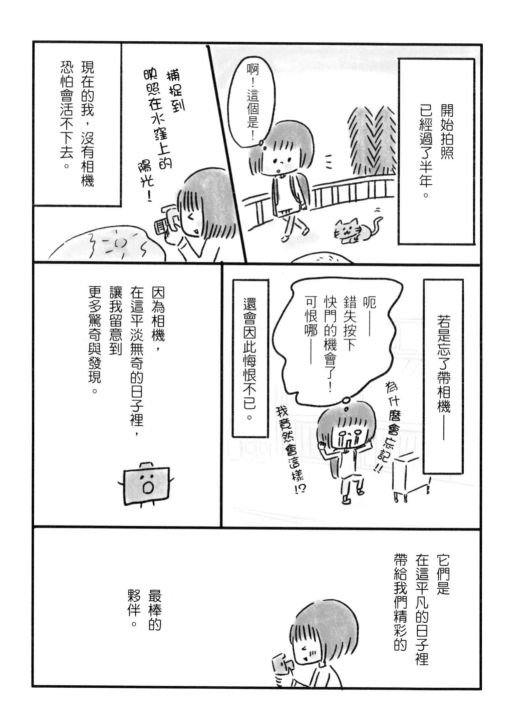

開始拍照
已經過了半年。

啊！這個是！

現在的我，
恐怕會活不下去。
沒有相機

捕捉到
映照在水窪上的
陽光！

若是忘了帶相機——

為什麼會忘記!?

呃——
錯失按下
快門的機會了！
可恨哪——

我竟然會這樣!?

還會因此悔恨不已。

因為相機，
在這平淡無奇的日子裡，
讓我留意到
更多驚奇與發現。

它們是
在這平凡的日子裡
帶給我們精彩的

最棒的
夥伴。

所以我想要告訴
正打算開始一件新事物的
每個你和妳。

相機是一個
不管從幾歲開始、無論男女，
都能夠輕鬆起步的興趣。

要不要把相機
拿在手上，
先記住那三點，

並且試著
跨出一小步
看看呢？

要不要與我一起窺探那個
只要透過鏡頭

就能夠看到的新鮮世界呢？

後記

想要用單眼相機這樣拍看看！

2年前心裡頭這樣想的我，就這樣一個人衝到電器行裡去。

可是那時候根本就不知道要選哪一台相機，就這樣莫名其妙地抱了一台沒有辦法換鏡頭的相機回家。

明明想要把最愛的自然景觀美美地拍下來，無奈事與願違，結果就因為「反正我就是不懂相機啦」「拍照用智慧型手機就好了呀」而放棄。

可是出了這本書之後，我不但找到了適合自己的相機，而且還為它別上喜歡的吊飾，開開心心地帶著它出門呢。

只要按下快門，就可以拍出照片。

然而攝影真正的樂趣，

是思考如何將「想要拍」的東西

用最美的方式來傳遞，

要從什麼樣的角度來拍？色調與景深要如何調整？

在不斷摸索的過程當中，樂在其中。

在此我真的要謝謝熱愛攝影，並且找我出版這本書的編輯大川小姐，

以及總是非常親切地教我拍照的小鈴老師。

有空的話，我們再一起帶著相機去走走吧。

而手上正拿著這本書的大家，我也由衷感謝你們。

希望大家能夠右手拿著這本書，左手拿著相機，

走到外面，拍下一張充滿自我風格的照片。

こいし ゆうか

【日文版工作人員】
設計　　　　井上新八
DTP　　　　小山悠太
業務　　　　津川美羽、石川亮(サンクチュアリ出版)
編輯製作　　大川美帆(サンクチュアリ出版)
進度管理　　小林容美(サンクチュアリ出版)
採訪協力　　南澤香織(サンクチュアリ出版)
P126圖片提供：　alexei_tm/Getty Images

"CAMERA HAJIMEMASU!"written by Yuka Koishi,
supervised by Tomoko Suzuki
Copyright © Yuka Koishi 2018
All rights reserved.
Original Japanese edition published by Sanctuary Publishing Inc., Tokyo.

This Complex Chinese language edition published by arrangement with
Sanctuary Publishing Inc., Tokyo in care of Tuttle-Mori Agency, Inc., Tokyo

今天開始玩攝影！
專為新手打造的數位單眼教室

2018年 8 月 1 日初版第一刷發行
2024年 7 月15日初版第六刷發行

著　　　者　　こいしゆうか
監　　　修　　鈴木知子
譯　　　者　　何颯儀
主　　　編　　楊瑞琳
特 約 編 輯　　黃琮軒
發 行 人　　若森稔雄
發 行 所　　台灣東販股份有限公司
　　　　　　　＜地址＞台北市南京東路4段130號2F-1
　　　　　　　＜電話＞(02)2577-8878
　　　　　　　＜傳真＞(02)2577-8896
　　　　　　　＜網址＞http://www.tohan.com.tw
郵 撥 帳 號　　1405049-4
法 律 顧 問　　蕭雄淋律師
總 經 銷　　聯合發行股份有限公司
　　　　　　　＜電話＞(02)2917-8022

著作權所有，禁止翻印轉載，侵害必究。
購買本書者，如遇缺頁或裝訂錯誤，
請寄回更換（海外地區除外）。
Printed in Taiwan.

國家圖書館出版品預行編目資料

今天開始玩攝影！專為新手打造的數位單眼教室 /
こいしゆうか著；鈴木知子監修；何颯儀譯
-- 初版 -- 臺北市：臺灣東販，2018.08
160面；14.8×21公分
譯目：カメラはじめます
ISBN 978-986-475-727-5 (平裝)

1.數位攝影 2.攝影技術 3.數位相機

951.1　　　　　　　　　　　107010344

TOHAN